字体与版式设计

闵小耘 编著

清華大学出版社
北京

内 容 提 要

本书是一本专门介绍与字体、版式设计相关知识的学习工具书,全书共7章,主要包括字体与版式设计快速入门、字体设计风格与创意、版式设计法则与创意编排及商业字体设计与版式设计鉴赏4个部分。本书主体内容采用了"基础理论+案例鉴赏"的方式讲解各种字体设计与版式类型,书中提供了不同类型的设计案例,可以更好地为读者扩展设计的思路和范围。图文搭配的内容编排方式不仅能让读者更好地掌握字体与版式设计的基本知识点,还可以强化其实际应用能力。

本书适合想要学习网页、图书杂志、产品包装等方面设计的读者作为入门级教材,也可以作为大中专院校艺术设计类相关专业的教材或艺术设计培训机构的教学用书。此外,本书还可以作为广告设计、室内设计公司的设计师及艺术爱好者岗前培训、扩展阅读、案例培训、实战设计的参考用书。

本书封面贴有清华大学出版社防伪标签,无标签者不得销售。
版权所有,侵权必究。举报:010-62782989,beiqinquan@tup.tsinghua.edu.cn。

图书在版编目(CIP)数据

字体与版式设计 / 闵小耘编著. —北京:清华大学出版社,2022.8
ISBN 978-7-302-60777-9

Ⅰ.①字… Ⅱ.①闵… Ⅲ.①美术字—字体—设计 ②版式—设计 Ⅳ.①J292.13 ②J293 ③TS881

中国版本图书馆CIP数据核字(2022)第076063号

责任编辑:李玉萍
封面设计:王晓武
责任校对:张彦彬
责任印制:宋　林

出版发行:清华大学出版社
　　　　网　　址:http://www.tup.com.cn,http://www.wqbook.com
　　　　地　　址:北京清华大学学研大厦A座　　邮　　编:100084
　　　　社 总 机:010-83470000　　　　　　　　邮　　购:010-62786544
　　　　投稿与读者服务:010-62776969,c-service@tup.tsinghua.edu.cn
　　　　质量反馈:010-62772015,zhiliang@tup.tsinghua.edu.cn
印 装 者:三河市铭诚印务有限公司
经　　销:全国新华书店
开　　本:185mm×260mm　　印　　张:14　　字　　数:224千字
版　　次:2022年9月第1版　　印　　次:2022年9月第1次印刷
定　　价:69.80元

产品编号:090843-01

PREFACE 前言

○ 编写原因

我们都知道设计的基础是版式和文字，无论是网页设计、包装设计，还是书籍出版物设计，只要是展示给大众的设计作品，都不能忽略版式和字体。为了帮助设计师理解和认识版式设计和字体设计，我们编写了本书，书中提供了各种设计案例，分析了其字体和版式设计，让读者了解丰富而多样的设计技巧。

○ 本书内容

本书共7章，从字体与版式设计快速入门、字体设计风格与创意、版式设计法则与创意编排及商业字体设计与版式设计鉴赏4个方面讲解字体与版式设计的相关知识。各部分的具体内容如下表所示。

部分	章节	内容
字体与版式设计快速入门	第1章	该部分对字体与版式设计的入门知识进行讲解，包括字体与版式设计的各种应用领域、字体设计的基本类型及原则、版式设计的基本要素、版式设计的基本原则等内容
字体设计风格与创意	第2~4章	该部分用3章介绍了字体设计的有关内容，首先介绍字体设计的色彩运用，包括色彩的空间感、基础色、色彩搭配法则等内容；然后从字体情感、质感风格、创意几个方面呈现各式各样的字体设计作品
版式设计法则与创意编排	第5~6章	该部分主要介绍版式设计运用法则与编排技法，包括版式设计的构成法则、形式法则、视觉设计、图形编排等内容，读者可以从中认识到各种类型的版式，以丰富排版的模型
商业字体设计与版式设计鉴赏	第7章	该部分是商业字体设计与版式设计鉴赏部分，可分为两个大类，讲述我们日常所见涉及最多的设计领域，分别是商业广告与网页、阅读刊物，具体包括食品广告设计、美妆用品广告设计、果汁广告设计、企业网站设计、休闲网站设计、酒店建筑网站设计等

怎么学习

内容上——实用为主，涉及面广

本书内容涉及字体与版式设计的各个方面，从快速入门知识、字体色彩运用、字体设计风格、字体及版式设计创意、案例赏析等多个方面让读者了解基础元素的设计方法，读者可以分别认识字体设计与版式设计，也可以结合赏析，认识更多成熟的设计作品。

结构上——版块设计，案例丰富

本书特别注重版块化的编排形式，每个版块的内容均有案例配图展示，每幅设计配图都有配色信息和设计分析。对大案例进行分析时，还划分了思路赏析、配色赏析、设计思考和同类赏析等版块，从不同角度全方位地分析了各设计作品的精彩之处。这样的版式结构能清晰地表达我们需要呈现的内容，读者也更容易接受。

视觉上——配图精美，阅读轻松

为了让读者学习字体与版式设计的类型和创意，我们经过精心挑选，无论是案例配图还是赏析配图，都非常注重配图的细节和美观，都是值得读者欣赏的设计作品，让读者能从精美的配图中认识字体与版式在整体设计中的作用。

读者对象

本书主要定位于从事美工设计的人群，特别适合零基础设计学员，入门级、初中级广告设计师，商业设计师，网页设计师等，同时也适合设计专业学生阅读和参考学习。

本书服务

本书额外附赠了丰富的学习资源，包括本书配套课件、相关图书参考课件、相关软件自学视频，以及海量图片素材等。本书赠送的资源均以二维码形式提供，读者可以使用手机扫描右方的二维码下载使用。由于编者经验有限，加之时间仓促，书中难免会有疏漏和不足，恳请专家和读者不吝赐教。

编 者

CONTENTS 目录

第1章 字体与版式设计快速入门

1.1 字体与版式设计的应用领域 2
 1.1.1 平面设计中的字体与版式设计..... 3
 1.1.2 数字媒体中的字体与版式设计..... 8
1.2 字体设计基础知识 10
 1.2.1 字体设计基础......................... 11
 1.2.2 字体设计的原则 14
1.2.3 字体设计的基本要素................. 17
1.3 版式设计基础知识 22
 1.3.1 版式设计基础......................... 23
 1.3.2 版式设计的基本原则................. 26
 1.3.3 版式设计的基本元素................. 29

第2章 字体设计中的色彩应用与搭配

2.1 色彩的基础理论..................... 38
 2.1.1 色彩的分类 39
 2.1.2 色彩的属性 39
2.2 色彩的美学原理..................... 43
 2.2.1 色彩的视觉心理感受................. 44
 2.2.2 色彩的心理联想 46
2.3 字体设计的基础色应用............ 48
 2.3.1 红色.. 49
2.3.2 橙色.. 51
2.3.3 黄色.. 53
2.3.4 绿色.. 55
2.3.5 青色.. 57
2.3.6 蓝色.. 59
2.3.7 紫色.. 61
2.3.8 黑、白、灰色......................... 63
2.4 字体设计中的色彩搭配法则...... 65

2.4.1 突出反差的字体配色法则66
2.4.2 同类色的字体配色法则68
2.4.3 多层次作用的字体用色法则70

第3章 字体设计元素精讲

3.1 字体设计的情感72
3.1.1 浮华与质朴的情感73
3.1.2 坚硬与柔软的情感74
3.1.3 未来与怀旧的情感75
3.1.4 明快与喜悦的情感76

3.2 字体设计的质感77
3.2.1 字体的金属质感78
3.2.2 字体的纹理质感79
3.2.3 字体的食物质感80
3.2.4 字体的其他质感或特效81

3.3 字体设计的风格82
3.3.1 端庄正式风格与个性独特风格 ... 83
3.3.2 时尚典雅风格与清新文艺风格 ... 85
3.3.3 新颖奇特风格与古朴苍劲风格 ... 87
3.3.4 可爱卡通风格与灵活手绘风格 ... 89

第4章 字体的创意设计与技巧提高

4.1 字体设计创意灵感92
4.1.1 创意灵感源于对生活的感悟93
4.1.2 向其他艺术门类学习94

4.2 字体创意设计方法98
4.2.1 变形设计99
4.2.2 联想设计101
4.2.3 装饰设计103

4.3 字体创意设计实战技法105
4.3.1 笔画共用与笔画相连106
4.3.2 笔画省略与笔画拉长108
4.3.3 笔画叠加与错位交叠110
4.3.4 粗细对比与化曲为直112
4.3.5 字体正负形114

第5章 版式设计的布局构成与形式法则

5.1 版式设计的布局构成 ………… 116
　　5.1.1 满版型版式布局 …………… 117
　　5.1.2 骨骼型版式布局 …………… 119
　　5.1.3 分割型版式布局 …………… 121
　　5.1.4 对称型版式布局 …………… 123
　　5.1.5 中轴型版式布局 …………… 125
　　5.1.6 倾斜型版式布局 …………… 127
　　5.1.7 曲线型版式布局 …………… 129
　　5.1.8 重心型版式布局 …………… 131
　　5.1.9 三角形版式布局 …………… 133
　　5.1.10 并置型版式布局 ………… 135
　　5.1.11 自由型版式布局 ………… 137

5.2 版式设计的形式美法则 ……… 139
　　5.2.1 形式美法则1：对比 ……… 140
　　5.2.2 形式美法则2：调和 ……… 141
　　5.2.3 形式美法则3：对称 ……… 142
　　5.2.4 形式美法则4：韵律 ……… 143
　　5.2.5 形式美法则5：留白 ……… 144

第6章 版面的视觉设计与编排技法

6.1 色彩在版式设计中的应用 …… 146
　　6.1.1 色彩搭配与设计主题
　　　　 息息相关 …………………… 147
　　6.1.2 运用色彩营造版面的空间感 … 149
　　6.1.3 利用强调色突出版面主体或
　　　　 重要信息 …………………… 151
　　6.1.4 合理搭配主次色增强
　　　　 版面节奏感 ………………… 153

6.2 版式设计的视觉流程 ………… 155
　　6.2.1 单向视觉流程 …………… 156
　　6.2.2 曲线视觉流程 …………… 158
　　6.2.3 重心视觉流程 …………… 160
　　6.2.4 反复视觉流程 …………… 162
　　6.2.5 导向视觉流程 …………… 164
　　6.2.6 散点视觉流程 …………… 166

6.3 版式设计中的文字编排技法 … 168
　　6.3.1 字体样式要与版面
　　　　 主题保持一致 ……………… 169
　　6.3.2 版面中的字号和间距设置
　　　　 也有讲究 …………………… 171
　　6.3.3 文本的创意编排让版面
　　　　 更吸睛 ……………………… 173

6.4 版式设计中的图像编排技法 … 175
　　6.4.1 选择清晰的图片是合理配图
　　　　 的基础 ……………………… 176

6.4.2 提高版面的图版率增强版面
视觉度 178
6.4.3 图片组合排列要注重统一性 180
6.4.4 图片组合排列的尺寸大小
设置原则 182
6.4.5 单张图片在版面中的
排列位置 184
6.4.6 图片的分割排列 186

第7章 商业字体设计与版式设计鉴赏

7.1 商业广告字体与版式设计 188
7.1.1 食品广告设计 189
7.1.2 美妆用品广告设计 191
【深度解析】Cottee's果汁广告
设计 193

7.2 网页字体与版式设计 196
7.2.1 企业网站设计 197
7.2.2 休闲网站设计 199
7.2.3 酒店建筑网站设计 201
【深度解析】自然护肤化妆品品牌
网站设计 203

7.3 阅读刊物字体与版式设计 206
7.3.1 杂志设计 207
7.3.2 图书设计 209
【深度解析】IPG媒体经济报告
画册设计 211

第 1 章
字体与版式设计快速入门

学习目标

字体与版式设计是视觉传达的重要组成部分,是广告设计、包装设计、网页设计以及装帧设计等的设计基础。在开始字体与版式设计之前,作为新手设计人员,有必要对字体与版式设计的应用领域以及设计入门知识有基本的了解与认识。

赏析要点

平面设计中的字体与版式设计
数字媒体中的字体与版式设计
字体设计基础
字体设计的原则
字体设计的基本要素
版式设计基础知识
版式设计的基本原则
版式设计的基本元素

1.1 字体与版式设计的应用领域

　　文字是人类告别野蛮时代进入文明社会的一大标志，是最古老的传递信息的手段。随着经济社会的发展，在今天信息的视觉传达已经成为一种常态。在任何视觉艺术中，都离不开字体设计与版式设计，二者是相辅相成的，将文字进行设计处理，结合创意的版式结构，已经成为信息视觉传达的重要方式。

1.1.1 平面设计中的字体与版式设计

平面设计也被称为视觉传达设计,是以"视觉"作为沟通和表现的方式,综合运用符号、图片和文字进行创作,借此传达想法或信息的视觉表现,如下图所示为最常见的平面设计作品。从图中可以看到,字体设计与版式设计是整个平面设计作品中最基础的内容。

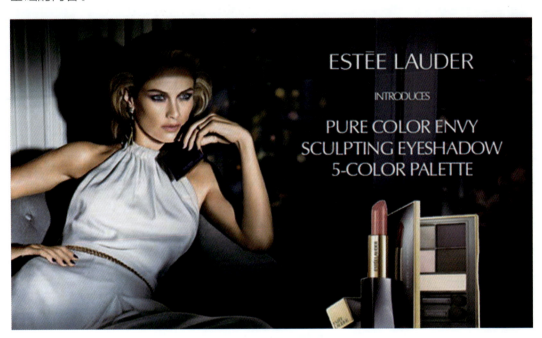

随着信息化时代的到来,平面设计渗透到了人们生活的方方面面,被广泛应用在出版刊物设计、广告招贴设计、网站页面设计、UI设计、产品包装设计以及标志设计等领域,成为新时代的宠儿。下面通过几个常见的应用实例,让读者了解和感受一下字体与版式设计在这些平面设计中的具体应用效果。

1. 出版刊物设计

出版刊物一般指传统的图书、杂志、报纸、宣传册等,这类都属于印刷品,它们是字体与版式设计的重要应用领域,不同的出版刊物,对字体设计和版式设计的要求也不同。

如下左图所示为 *Glamour* 高端女性时尚杂志的封面效果,以图像充满整个版面,文字设置在四周,中间留出人物图像的面部轮廓,突出女性主题;如下右图所示为 *Science* 杂志关于"食物神话破灭"的一期月刊,整个月刊封面采用中轴对称布局版

式，分多层进行排列，并且用各种食物摆成一个"MYTHS"单词，让整本杂志主题更加明确。

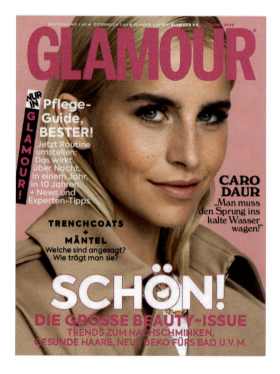
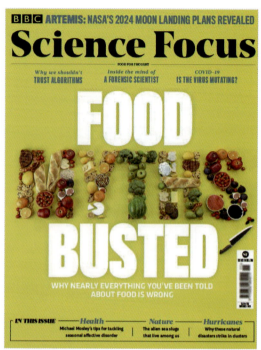

刊物内部大部分都是对开页，这种对开页的版式是独立设计的，两页内容版式分界明显。而有的版式则是对开页一起布局，更注重视觉效果的整体性，如下图所示。

2. 广告招贴设计

现如今，广告艺术快速发展，我们随处都可以看到各种宣传广告和招贴，它们都是通过瞬间抓住观者的眼球来达到宣传目的的。因此，对字体设计与版式编排的要求更高。

如下图所示为一款护肤用品的广告，整个画面采用暗色调衬托精致的光感。为了更好地突出产品，将产品排列在整个版面的中心，文字分布在产品周围，让产品成为画面的视觉焦点，增强了视觉冲击力。

在字体设计方面，该广告非常注重颜色的搭配与字型的创意，省略了字母"E"的"|"笔画，让整个画面的视觉效果更具个性。

3. 网站页面设计

网页设计是根据企业希望向浏览者传递的信息进行网站功能策划，然后进行的页面设计美化工作。企业的网站页面是企业对外宣传的一种途径，精美的网页设计，对于提升企业的互联网品牌形象至关重要。

如下图所示为某婚纱摄影机构企业网站的部分页面效果，可以看到在网页设计中，由于网页的页面比较长，因此其版式设计更加多样化，文本在整个版式中的排版也更加灵活。

4.UI 设计

UI设计也被称为界面设计,具体是指对软件的人机交互、操作逻辑以及界面美观的整体设计。好的UI设计不仅能让软件变得有个性、有品位,还能让软件的操作变得舒适、简单、自由,从而充分体现软件的定位和特点。

如下图所示为一款美颜相机操作页设计,整个页面采用暖色系颜色,让界面有小清新的感觉。这个页面布局采用分层排列,让各项功能的板块区域更加明确。

除了软件操作页,在一些软件中还会有软件引导页。

软件引导页可以帮助用户在使用软件前大致了解软件特色功能,从而更好地使用软件。在设计引导页的时候需要将软件的特点表现出来,同时页面不能太多,防止用户失去耐心。

如下图所示为一款软件的引导页面，可以看到，用户只需要浏览3个页面即可进入软件的主页。

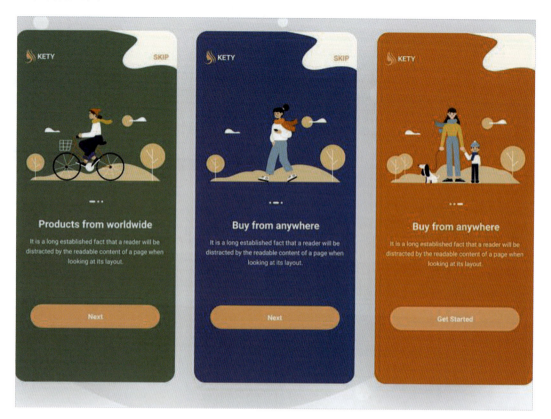

1.1.2 数字媒体中的字体与版式设计

随着数字媒体技术的不断发展，其应用已经不局限于互联网和IT技术领域。数字媒体技术与艺术设计相结合的数字媒体艺术设计，已经被广泛运用在影视艺术领域、网络多媒体艺术领域中，如动画设计、游戏、影视、数字广告等。

与平面设计的静态作品不同，在数字媒体中需要让字体与版式呈现动态效果，将文字和图像以"运动"的方式呈现给观者。

虽然数字媒体中的最终呈现效果是动态的，但是其每一帧画面的呈现仍应遵循静态平面设计的原则。如下图所示为某茶叶品牌宣传片的部分视频画面截图，在每个画面中都有各自的字体与版式设计，所有的版式编排都与对应的文字内容匹配，从而更好地展现每一帧画面要传递的信息。

字体与版式设计

1.2 字体设计基础知识

 在社会快速发展的今天,字体设计更是一门更新速度快、时代变化性强的综合学科。它早已从传统的临摹、一成不变的固有呈现方式演变为如今的创意设计,从而可以高效、快捷地传递各种文化信息。

1.2.1 字体设计基础

字体就是文字的外在形式特征。要对字体进行设计,首先需要了解字体的一些基础知识,如文字的功能、字体的类型、字体的结构等。尤其对于字体设计初学者来说,不能急于跳过字体基础知识直接上手字体设计,这样往往会犯一些基础性的设计错误。

1. 文字的功能

最早的文字,其主要功能是记录历史事件,其见证了一个民族的兴衰存亡。因此,其首要功能就是对历史文化的传承。随着文字与声音的结合,文字被赋予了交流功能,它是依据人类生存与生活的需要而逐渐形成和发展的。

无论是用于传承文化,还是用于交流,文字都是一种符号,最初的文字也是从原始图形演变而来的,如下图所示。

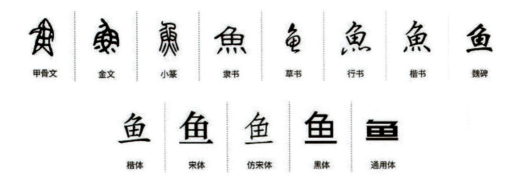

由于文字本身就属于一种视觉符号,具有图形的美,因此我们可以对文字进行设计,从而创作出更具独特个性和视觉美的字体。如下图所示分别是对汉字和西文字体进行创意设计后的字体效果。

2. 字体的类型

无论是中文字体还是西文字体，在书写过程中，起始笔画和收尾笔画都会有修饰。根据起始笔画和收尾笔画是否添加修饰，可将字体分为衬线字体和无衬线字体两种，相关介绍如下所述。

1）衬线字体

字体的起始笔画和收尾笔画进行了粗细不均匀的处理，所以"衬线"又被称为"字脚"。衬线字体一般是横细竖粗，装饰部分在末端。

衬线字体根据衬线变化又可以分成3类，分别是具有特定曲线衬线的支架衬线体、连接处为细直线的发丝衬线体以及厚粗四角形的板状衬线体。3类衬线字体的具体示意图如下所示。

HE	HE	HE
支架衬线体	发丝衬线体	板状衬线体

衬线字体在文化、艺术、生活、女性、美食和养生等领域所表现出来的气质都要比无衬线字体优雅，如下图所示的化妆品宣传海报中的产品名称、品牌名称等文字都是衬线字体。

2）无衬线字体

　　字体的整个结构中笔画较均匀，没有较大的粗细变化，无论是中文字体还是英文字体，都表现出直接干练的气质特点。其应用范围也比较广，一般在电商促销海报中比较常见，如下图所示促销海报中的文本就是标准的无衬线字体效果。

　　除此之外，在一些表现激情、动感、刚毅的男性产品或者男性运动产品中也比较常见，如下左图所示。纤细的无衬线字体也可以应用在女性的用品中，表现出女性柔和、安静的特点，如下右图所示。因此，无衬线字体是一种比较万能且风格不是很明显的字体类型，可塑性很强。

 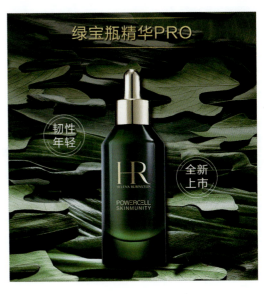

1.2.2 字体设计的原则

无论是在平面设计作品中,还是在数字媒体设计作品中,对字体进行设计的主要目的都是为了增强画面的视觉传达效果,提高作品的表达力。为了更好地达到这种目的,在进行字体设计时必须遵循以下几大原则。

1. 可读性原则

文字的主要功能是通过视觉向人们传递信息,因此可读性原则是字体设计中要遵循的最基本的原则,只有考虑到了文字在作品中的整体表达效果,让观者有清新的视觉感受,才能成为有效的传达。

如果一味地为了设计而进行设计,忽略了文字的可读性,那么整个设计无疑就是一件失败的作品。

如下图所示的平面广告,虽然整个版式中的文字表达比较多,但是采用了大小不同的文字类型,使整个画面的字体层次感更加分明,观者能够瞬间捕获到哪些是重点信息、哪些是辅助信息。

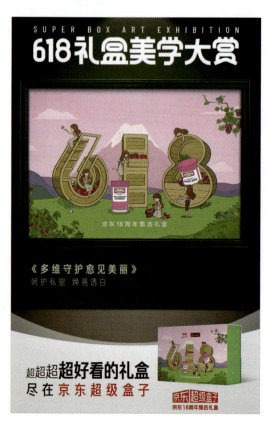

2. 观赏性原则

文字除了传递信息，还具有表达感情的功能。优秀的字体设计在视觉上还要给人一种美的感受，让观者看到文字后产生良好的心理反应，并过目不忘，从而牢牢记住文字所传递的信息。反之，如果字体设计得丑陋、粗俗或者杂乱，视觉上就难以让人产生美感，甚至会让人产生不愉快的心理，那么信息传递的效果也会大打折扣。

如下图所示为香飘飘奶茶制作的"520"情人节的主题宣传海报，其中"飘"字的设计，不仅醒目，容易让人记住品牌，而且"飘向你"的寓意也将"520"的主题表现得淋漓尽致。

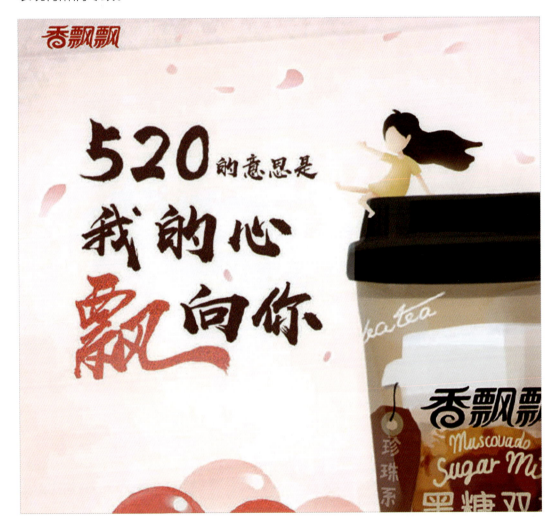

3. 协调性原则

所谓协调性原则即文字在画面中的安排要从全局的因素进行考虑，不能有视觉上

的冲突，否则在画面上主次不分，很容易引起视觉顺序的混乱。

如下左图所示，将标题文本运用白色的特大号字体排列在画面的上方，按照一般从上到下的阅读习惯，这里是最容易被浏览到的区域，对于需要补充的辅助信息则在页面中部或者底部采用相对较小的字体显示。

如下右图所示，在整个画面的四周分布了各种展示图及配文，而在画面的中心位置留白，用于放置主体文本内容。这种布局也可以快速地将观者的视线聚焦在画面的中心位置，并接收到文本所传递的信息。

4. 创意性原则

无论何种设计，其目的都是通过与众不同的表达方式，达到快速传递信息的目的。因此，对于字体设计，也要求注重创意性。只有创作出与众不同的独特字体效果，才能给人眼前一亮的视觉感受。

如下图所示，图片中的文字是"live for the future"，如果按照常规字体库中的字体进行显示，无论选择哪种字体，其最终显示效果都显得比较规整、无新意。而在本设计作品中，分别对首末两个单词中的"l""v""f""R"字母进行了创意设

计，让整体文字瞬间就有了个性，也与"为未来而活"这个主题寓意高度一致。

1.2.3 字体设计的基本要素

字体设计是从全局的角度对文字的整体呈现效果进行设计与把握。在进行字体设计之前，有必要了解和掌握字体的基本要素，包括字体、字符、字形、字库和间距等。只有对这些基本要素进行细致的了解，才能更好地把握字体设计。

1. 字体

字体是视觉传达中重要的信息符号和视觉载体。它是由横、竖、点、圆弧、曲线等元素组合成的一种结构形态，因此字体也称为字符体型或字型。每一种字体，都有对应的字体名称，不同的字体类型，其呈现出来的视觉效果也是不同的，如下图所示为常见的一些字体类型。

宋体　　华文中宋　　微软雅黑　　汉仪中黑简
黑体　　华文彩云　　华文新魏　　方正大黑简体
隶书　　方正舒体　　汉真广标　　方正剪纸简体
Arial　　**Impact**　　*Mistral*　　Times New Roman
Ravie　　**GOUDY STOUT**

2. 字符

字符是指字母形状、数字、标点符号或字形库中的其他字符，如下图所示为各种字符类型。

字母字符：A a B b C c D d
数字字符：0 1 2 3 4 5 6 7
符号字符：~ ! @ ? & % # *

3. 字形

字形是指单个字符的外观艺术风格，可以从粗细、宽度和角度上进行分类。如下左图展示的是Arno Pro字体的Regular、Italic、Bold Italic和Bold Caption字形效果，如下右图展示的是微软雅黑字体的Light、Regular、Bold字形效果。

Arno Pro Regular　　　　　微软雅黑Light
Arno Pro Italic　　　　　微软雅黑 Regular
Arno Pro Bold Italic　　　　　微软雅黑 **Bold**
Arno Pro Bold Caption

4. 字库

字库即字体库，按照不同依据可以有不同的划分类型，具体内容如下所述。

- 按字符集可以划分为中文字库（一般是中西混合）、外文字库（纯西文，具体指英文字库、俄文字库、日文字库等）、图形符号库等。
- 按语言可以划分为简体字库、繁体字库、GBK 字库（GBK 全名为汉字内码扩展规范，英文全称为 Chinese Internal Code Specification）等。如下图所示为 GBK 字体效果。

方正粗雅宋_GBK　　　方正兰亭黑_GBK

方正兰亭宋_GBK　　　方正准雅宋_GBK

- 按品牌可以划分为微软字库、方正字库、汉仪字库、文鼎字库、汉鼎字库、长城字库、金梅字库等。如下图所示为方正字库的常见字体。

方正大标宋简体　　方正大黑简体　　方正粗圆简体

方正黄草简体　　方正静蕾简体　　方正古隶简体

方正平和简体　　方正卡通简体　　方正魏碑简体

- 按风格可以划分为宋体/仿宋体、楷体、黑体、隶书、魏碑等。如下图所示为楷体字体库的常见字体。

方正硬笔楷书简体　　方正行楷简体　　华文行楷

方正楷体简体　　楷体_GB2312　　华文楷体

除此之外，还有其他分类方式，如GB字库（全称GB2312或GB2312-80，是一个简体中文字符集的中国国家标准）、748字库（748字库是方正特有的字库，是在GB字库基础上又增加了一些常用字）、手写体字库（毛笔行书简体、行书繁体、刀锋黑草、疾风草书等风格的字体库）等。

一般计算机中内置的字库都是较正规的字体，对于追求个性的设计师或计算机用户而言，这些字体往往都不能满足需求，因此，近年来也出现了不少的手写体字体，用户可以方便地从网上免费或付费下载使用，如下图所示。

 这在一定程度上满足了部分用户的需求,但是仍然存在不可避免的相似性,这就需要掌握字体设计技术,设计出更具创意和与众不同的字体。

5. 间距

间距分别指字间距、行距和段间距。

- 字间距：是指相邻的字符之间的距离。它可以影响一行文字中字符的显示效果，在字体设计中，每个文字都要设定好其各自的字间距，太近和太远都不利于文章的阅读。

- 行距：就是指邻近两行之间的距离。它会影响观者视觉上的紧密感和舒缓感。

- 段间距：是指相邻段落之间的距离。通过设置段间距可以营造相对舒适和轻松的版面气氛，让观者有更好的阅读体验。

如下左图所示，由于整个画面设计得比较简洁，文字也不多，所以标题文本的字间距被拉宽，让整个版面呈现的效果更协调。

如下右图所示，画面中的图像内容比较少，需要的文本内容比较多，因此整个版面的文字相对比较紧密。而且为了便于信息的版块化展示，通过紧密的行距和宽松的段间距进行搭配组合，虽然使版面中的文字内容很多，但是整个版面的呈现效果十分清晰。

字体与版式设计

1.3 版式设计基础知识

　　版式设计是现代设计艺术的重要组成部分，也是视觉传达的重要手段。表面上看，它是一种关于编排的学问，实际上，它不仅是一种技能，更实现了技术与艺术的高度统一，是现代设计者所必备的基本功之一。

1.3.1 版式设计基础

版式设计又称为版面设计或编排设计,具体是指将文字、图片、图形、颜色和线条等元素按照特定的需要进行组合排列,最终将信息以视觉的形式呈现出来。在进行版式设计之前,首先来了解一下版式设计的基础知识。

1. 分清楚版式与版面

版式设计是平面设计中的重要组成部分,对于版式设计,我们必须分清楚版式与版面这两个基本概念。

版面是指书报、杂志等印刷品的一个整页,即观者看到成品的整体外观效果,如版面的风格是什么、版面的特点是什么、版面的尺寸为多少等。如下左图所示为现代简洁风格的版面效果,如下右图则是传统的中国风版面效果。

版式即版面格式,具体指的是开本、版心和周围留白的尺寸,正文的字体、字号和排版形式(横排或竖排、通栏或分栏等),字数、排列地位(包括占行和行距),

还有目录和标题、注释、表格、图名、图注、标点符号、书眉、页码以及版面装饰等项的排法。简单理解，版式即整个版面中各种元素的排列方式。

如下左图所示为杂志封面的版式设计，这个版式中的图像排列在中心轴位置，文字在周围，主题的大号文字分别在页面的上下位置。

如下右图所示为"拯救北极"宣传海报的版式效果，作品采用曲线版式布局，将抽象图形与大面积留白相结合，获得了繁复与简约的视觉效果。

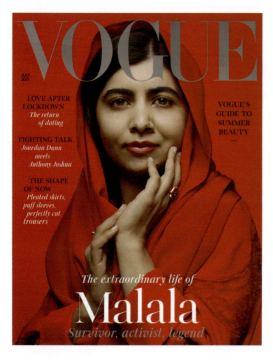
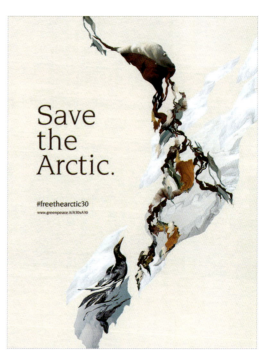

综合上述介绍可以发现，版面是版式设计的基础，版式设计是将版面效果更好地呈现的方法，因此二者之间是相互关联的。

2. 版式设计的功能

版式设计作为现代设计艺术，已成为世界性的视觉传达公共语言，下面具体来了解一下版式设计所具有的功能。

1）高效直接地传递信息

任何作品，只要经过精心的版式设计，即可在有限的版面空间中将各种文本、图形等元素以最直接、恰当、合理的方式进行组合排列，不仅使整个画面视觉效果更好，还能提高信息的传达效果，让观者更高效地接收版面呈现出来的信息。

如下左图所示，设计师将冰淇淋产品的真实图片布局在整个画面的下方，且占据整个画面近2/3的版面，使产品宣传更具真实性和直观性。而且在图片上方连续用3个圆形形状和一个对话框形状将产品的特点直观地进行说明，达到了有效宣传的目的。

如下右图所示，设计师通过对画面效果进行处理，使其无论是主要信息，还是次要信息，都能激发观者的阅读兴趣，从而提高信息传递的有效性。

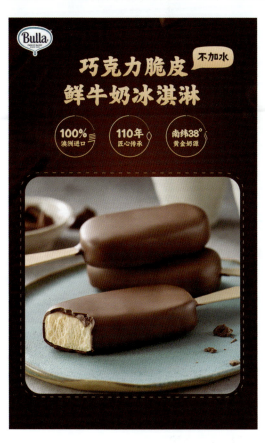

2）提高信息传达效果的持续性

在视觉时代，人们会接触形色各异的视觉信息，如何才能让自己的信息被他人长时间地记住，这就需要进行版面设计。只有让版式更能吸引观者的注视，让枯燥、呆板的版面效果变得更具艺术性、娱乐性，让观者在接收传递信息的同时获得艺术上的享受，才能通过视觉的形式让观者留下深刻的记忆，从而提高信息传达效果的持续性。

如下图所示的促销海报，金黄的广告标题给人以尊贵的情感享受，而画面中人物的视线可以很好地引导观者顺着人物的视角去看口红产品。整个版式布局给人一种大气、华丽的设计感，容易让人产生购买的欲望，并记忆深刻。

1.3.2 版式设计的基本原则

版式设计是通过艺术的手段来更好地传递版面信息的重要途径。只有优秀的版式设计才能达到精准、有效传递信息的目的。那么，在进行版式设计时，应当遵循哪些设计原则才能设计出优秀的版式呢？

1. 整体性原则

版式设计是信息传播的桥梁，在追求版式完美的前提下，必须从全局出发考虑主题思想和创意构思的整体性搭配，如果一味地追求视觉美感而忽略了内容的表达，版面最终都是不成功的。

只有把形式与内容合理地统一，强化整体布局，才能使版面具有独特的社会价值和艺术价值，才能解决设计说什么、对谁说和怎样说的问题。

如下左图为一次促销活动的宣传海报，整个版式中采用标签、色块叠加等多种不同设计方式，让画面充满设计感和国际范儿。通过强弱色差的对比让主题文本突出显示，将"打折促销"这个主题思想表现得十分清晰。

如下右图所示的画面则是从产品本身做文章,通过简单的文案搭配绚丽的图片,有简有繁,呈现出另一种风情美。

2. 创意性原则

在平面设计中,创意分为两种,一种是内容创意,另一种是版式创意。而版式创意是在视觉上吸引观者最直接的方式。

如果版面与别人的大同小异,缺少独创性和个性,人云亦云,没有记忆点,就很难得到观者的青睐,甚至很快被忘记。如果在进行版式设计时注重创意设计,刻意制造突出个性的版式效果,让观者有不一样的视觉感受,就更能赢得观者的青睐。

牛奶是一种营养丰富的保健食品,因为其中含有丰富的蛋白质、钙、铁、多种维生素等营养物质,而这些营养物质与人体所需营养比较接近,因此现如今很多人早餐时都会喝牛奶。在如下所示的牛奶宣传海报中,设计师通过创意的设计方法,将牛奶的功效体现地十分到位。左下图的宣传海报中,将牛奶盒设计为一个房屋的造型,表达出了长期喝牛奶可以更好地保护家人健康。右下图的宣传海报中,将牛奶盒设计为一个游乐设施的主体结构,供小朋友游玩,与广告语"Strong peopel get more out of life."形成一致。

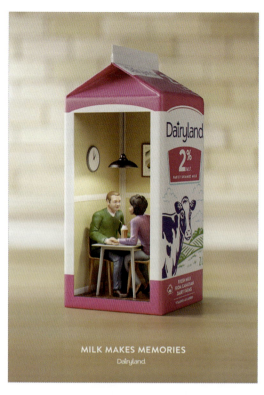
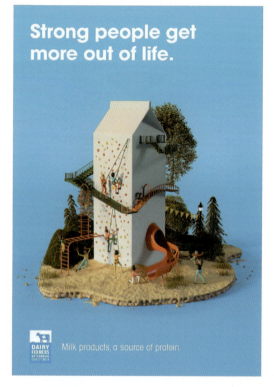

对于创意设计，除图片本身具有趣味性，然后结合巧妙的编排手法，营造出个性化的版式效果以外，对于一些平淡无奇的图片，只要结合巧妙的版式设计，同样能够产生奇妙的视觉效果。如下图所示为可口可乐的一组创意海报，海报中使用的元素都很简单，但就是这些简单的元素，通过创意设计后，可以将消费者从"简单广告方式的审美疲劳"之中解救出来，达到创意营销的目的。

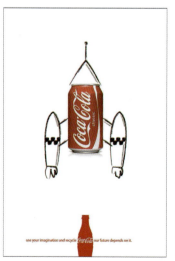

3. 注重情感表达

任何艺术创作都要遵循"以情动人"的创作原则，只有与受众产生共鸣，创作才能真正被受众所接受。否则，再酷炫的设计都是失败的。

如下左图所示为一则环保公益海报，采用中轴对称的结构进行版式布局，让整个版式传递出一种严谨、理性的情感信息，也更好地体现了希望大家都能引起重视并加入到环保事业中来的这一主题思想。

如下右图所示为一则旅游宣传海报，采用曲线结构进行版式设计，整个画面给人一种轻快、自由的感觉，与旅游主题很契合。

1.3.3 版式设计的基本元素

点、线、面是构成视觉空间的基本元素，也是版面构成的主要语言。不管版式如何复杂、存在多少对象，其最终都可以归结为点、线、面的不同组合。只有这3种元素相互结合、相互转换，才能构成丰富多彩的版面设计。下面分别对这3个基本构成

元素在版式设计中的具体应用进行详细介绍。

1. 点元素在版式设计中的应用

点在造型元素中是最基本的形态，也是最细小的单位，从几何学的角度来看，点只具有位置，它没有大小、方向和面积。从版式设计的角度来看，点是抽象出来的一个较小的形象，其表现形式是多样的，一个字母可以看成一个点，一个抽象的符号可以看成一个点，甚至一张小小的图片或者其他版面元素都可以看成版面中的点。

在版式设计中，恰当地使用点元素，可以让整个版面形象更加突出、醒目，真正发挥出点的光彩。在版面中，不同大小、不同数量、不同位置、不同排列形式的点，其带来的画面效果是不一样的。

如下左图版面中的各种几何形状都可以看成点元素，这些不同形象的点元素与底纹融合在一起，错落有致、层次分明，让整个画面看起来更加活跃，增强了画面的空间感。

如下右图版面中的点元素位于集合中心，画面的上下左右空间对称，视觉张力均等，无论从位置，还是颜色来看，都有效地调和了版面效果，让整个版面更加平稳。

2. 线元素在版式设计中的应用

线是由无数个点按照某个方向和速度进行移动形成的形态，相对于点来说，它具有更强的运动感和情感特征。

线条的形态类型有很多，不同的类型，在版式设计中可以表现出不同的情感性格，常见类型及其情感性格表现如下所述。

- **垂直线**：富于生命力、力度感、伸展感。
- **水平线**：稳定感、平静、呆板。
- **斜线**：运动感，动向、方向感强。
- **折线**：方向变化丰富，易形成空间感。
- **曲线**：温和、随性、女性化、优美、温暖、富有立体感。
- **细线**：精致、挺拔、锐利、轻快、具有弹性。
- **粗线**：壮实、敦厚、稳定。

如下左图的效果，版面中通过运用较粗的曲线来构造版式中的形象图，让整个版面给人一种壮实、稳定的感觉，规整中不乏随意性。

如下右图的效果，采用细的折线将"群像"文本围绕起来，营造出很强的空间感，同时也具有很强的视觉引导作用。

在版式设计中，线元素还具有分割版面的作用，比如将版面水平分割、垂直分割、弧线分割、放射状分割或自由分割等。通过版面分割，可以获得版面的秩序感和美感。

如下左图所示，在整个版面中利用水平直线和垂直直线对版面进行自由分割，让版面中的内容条理更加清晰、易读。但是对于自由分割来说，要特别注重版面各空间的比例与关系，如果比例关系不和谐，会影响整个版面的视觉效果。

如下右图所示，利用斜线来分割版面，因为斜线本身具有流动和活跃的特性，经过斜线分割的版面从平静、呆板的画面瞬间变得极富活力。

对于曲线，除了分割作用以外，也可以封闭构成各种不同的形状，如圆、半圆、弧线、波浪线或螺旋线等。在版式设计中，这种封闭的形状不仅能够引导读者的视线，起到引导和指示作用，还能起到强调和突出的作用，如下所示的版式效果。

3. 面元素在版式设计中的应用

对于线在版面中的分割作用以及曲线的封闭形态应用，从几何的角度来说，它们其实已经形成了一个又一个独立的区域，构成了一个面。所以点、线、面之间是相互关联的。点被看作零维对象，线被看作一维对象，面被看作二维对象。点动成线，线动成面。如下图所示的人物的裙子设计，通过连续排列的点构成了线，线的不同排列和走向最终形成了代表女孩裙子的面。

那么，面是怎么定义的呢？

面是线的移动轨迹，在平面构成中，不是点或线的元素都是面。面只有长和宽两个维度，没有厚度，它能够形象地呈现事物，因此面也称为形，是版式设计中最重要的构成元素。

面与点和线一样有着丰富的情感性格，但是在视觉呈现上会比点和线来得更强

烈、实在，具有鲜明的个性特征。

从版面元素来讲，版式设计中面的表现形式主要以图形和图片为主。从视觉效果来讲，可以将面分为几何面和有机面两类。

1）几何面

几何面是由点、线、面组成的几何画面，由于其空间形态比较清晰，因此视觉传达效果明确，能够传达出规则、平稳、较为理性的视觉美。几何面又可分为直线形、曲线形、圆形、三角形等常见类型。各类型的几何面对应呈现出的性格特征或画面效果介绍如下所述。

- ◆ **直线形几何面**：具有直线所表现的心理特征，有安定、秩序感、稳定、僵硬、直板的特征。水平或垂直状态时是非常稳定的，如下左图所示。如果由倾斜直线构成的直线几何面，就可以营造动势的效果，如下右图所示。

- ◆ **曲线形几何面**：曲线形几何面具有柔软、轻松、饱满的特征，也能让整个版面更具流线视觉效果，如下左图所示。
- ◆ **圆形几何面**：圆形几何面是最经典的中心对称图形，也是最平衡的曲线面，这种形状具有向心集中和流动的视觉特征，如下右图所示，也有象征完整、圆满的寓意。

◆ **三角形几何面**：三角形本身具有指向性，因此三角形几何面也比较容易产生强烈的方向感，如下左图所示。除此之外，三角形几何面还具有稳定版面的视觉效果，如下右图所示。

2）有机面

　　有机面的画面效果比较具象，表现的是事物本来的形态，其也可以分为直线有机面和曲线有机面，如下所示。

　　当这些不同形状的物体以面的形式呈现后，会给观者带来更真实、生动、厚实的视觉体验，充分体现了事物的感性美。

第 2 章
字体设计中的色彩应用与搭配

学习目标

颜色是光线进入人眼中，通过大脑中枢神经的传达让人产生的感觉，它是一种事物是否美观的重要决定因素。对于字体的设计，也讲究色彩的应用与搭配技巧。合理、漂亮的字体颜色可以让整个字体设计效果具有独特的视觉特征。

赏析要点

色彩的分类
色彩的属性
色彩的视觉心理感受
色彩的心理联想
红色、橙色、黄色、绿色、
青色、蓝色、紫色
黑、白、灰色
突出反差的字体配色法则
同类色的字体配色法则
多层次作用的字体用色法则

2.1 色彩的基础理论

色彩是能引起人们审美愉悦的、最为敏感的形式要素。无论是在字体设计中,还是在版式设计中,色彩都是最具有表现力的要素之一,因为它的性质可以直接影响人的心理活动。

2.1.1 色彩的分类

色彩根据其是否有颜色，可分为无彩色系和有彩色系两大基本类别。

- **无彩色系**：是由黑色和白色或者两种颜色按不同比例融合而成的各种深浅不同的灰色，如下图所示。

- **有彩色系**：由可见光谱中的所有颜色以及这些颜色的组合构成，其基本颜色有红色、橙色、黄色、绿色、青色、蓝色和紫色等，不同明度和纯度的红、橙、黄、绿、青、蓝、紫色调都属于有彩色系，如下图所示。

2.1.2 色彩的属性

色彩的属性即色彩的色相、明度和纯度。在色彩学上也称为色彩的三大要素或色彩的基本属性。

1. 色相

色相指颜色所呈现出来的相貌，是颜色的首要特征，也是区分各种颜色的标记。除黑色、白色和灰色以外的任何颜色都具有色相，通常所说的红、橙、黄、绿、蓝、紫、玫瑰红、橘黄、柠檬黄、钴蓝、群青、翠绿等就是指颜色的色相。

提到色相就不得不说色相环，它是由原色、二次色和三次色组合而成的一个闭环。常见的色相环有十二色相环和二十四色相环，后者的色相划分更细致。这里以十二色相环介绍原色、二次色和三次色。

- **原色**：也称为三原色，是色相环中的主色，由红色、黄色和蓝色构成一个等边三角形，如下左图所示。
- **二次色**：处于原色之间，是由橙色、绿色和紫色构成的另一个等边三角形，如下

中图所示。

◆ 三次色：是由原色和二次色混合而成的，在十二色相环中为红橙色、黄橙色、黄绿色、蓝绿色、蓝紫色和红紫色6种颜色，如下右图所示。

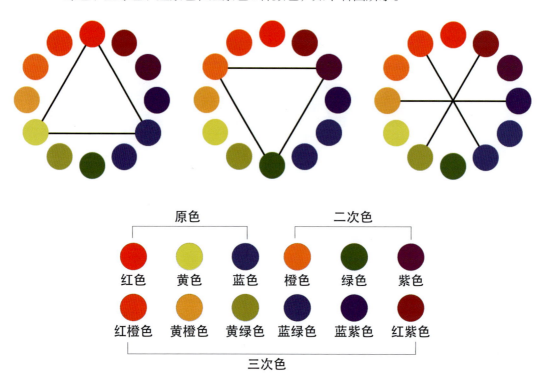

2. 明度

明度是指颜色的明亮程度或浓度的差别，有时也称亮度，它是色彩的骨架。对于同一种色相的颜色，其亮度不同，显示出来的效果也不同。通常，颜色的明度越高，显示出来的色彩越鲜艳，反之显示出来的色彩就越暗淡，如下图所示。

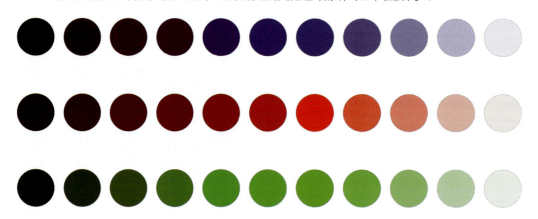

一般而言，在所有的颜色中，黄色的明度是最高的，蓝色的明度是最低的，而红色和绿色的明度相对居中。对于同一种颜色，根据明度色标可以将明度分为九级，级数越高，明度越高。

九级明度又对应3种明度基调，分别是低明度基调、中明度基调和高明度基调，如下图所示。

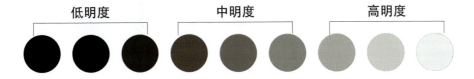

- 明度在1～3级的色彩为低明度色彩，其色彩特点是厚重、沉着、古朴，常给人一种阴暗、忧郁、神秘、压抑的感觉。
- 明度在4～6级的色彩为中明度色彩，其色彩特点是朴素、平静，常给人一种稳重、朴实、平庸的感觉。
- 明度在7～9级的色彩为高明度色彩，其色彩特点是清爽、明亮、阳光感强，常给人一种欢快、愉悦、轻松的感觉。

3. 纯度

纯度也称为彩度，是指色彩的饱和度或者纯净程度，简单理解即一种色彩中所含有该原色的成分有多少。原色的成分越多，纯度就越高，显示出来的颜色就越明显；反之则纯度就越低，显示出来的颜色越不明显。

根据色彩构图中用色的纯度差异，可以将纯度分为3种基调，即高纯度、中纯度和低纯度，如下图所示。

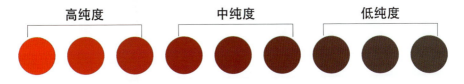

- 高纯度颜色的色彩感强，色彩鲜艳，具有强烈的视觉冲击力，能够营造出热烈、外向、积极、生动的视觉效果，但是如果运用不当则会产生低俗、刺激的感觉。
- 中纯度颜色的色彩由于纯度相对下降而产生中庸、温和、平静的视觉效果。
- 低纯度颜色的色彩感较弱，色彩也较暗淡，容易给人一种朦胧、含蓄、柔和、宁静、消极、无力、陈旧等感受，如果把握得好，可以让设计的色彩更富有韵味。

如下图所示为纯度九宫格，左上角的宫格的纯度最高，越往右下角走，画面的纯度越低。

需要特别说明的是，色相的纯度与明度是不成正比的，即纯度高的颜色并不一定明度就高。

对于有彩色系的颜色，其色相、纯度和明度这3个基本特征是不可分割的，在进行字体或版式设计时，必须同时考虑这3个要素。

2.2 色彩的美学原理

　　色彩运用的最终目的是通过美学效果完成情感的传递。色彩本身无所谓情感,色彩的情感只会发生在人与色彩的感应效果中,通过人的视觉感受,让色彩达到某种特定心理感受和联想。

字体与版式设计

2.2.1 色彩的视觉心理感受

根据人们的心理和视觉判断，色彩被赋予了各种性格特征，如色彩的冷暖、色彩的轻重、色彩的软硬等。

1. 色彩的冷暖

色彩的冷暖是人们通过视觉对色彩产生的冷暖心理联想。通常，红、橙、黄、棕等色彩往往给人一种热烈、兴奋、热情、温暖和危险的感觉，所以将其称为暖色。如下左图所示的图片效果，采用红色的文字作为广告的主题文字，给人一种兴奋、充满活力的视觉感受。

而绿、蓝、紫等颜色往往给人一种平静、凉爽、开阔、通透、寒冷、理智的感觉，所以将其称为冷色。如下右图所示的图片效果，将白色的文字添加蓝色的轮廓和阴影效果，凸显出清爽的视觉感受。

除了根据冷暖特性将色彩分为暖色系和冷色系以外，还有一个中性色系，它具体是指黑、白、灰颜色以及介于冷暖色之间的颜色，这类颜色通常很柔和，色彩也不那

么明亮耀眼。如下图所示为常见的中性色系的颜色效果。

需要特别说明的是，色彩的冷暖感是相对的，在进行设计时不能将其作为绝对理论使用。

2. 色彩的轻重

色彩的轻重感主要取决于色彩的明度变化，如明度越高的色彩仿佛越"轻"，越容易让人产生一种轻柔、漂浮、上升、敏捷、灵活的感觉。如下左图所示的效果，用明度比较强的浅粉色作为主体字体颜色，可使整个画面更具轻柔的感觉；明度越低的色彩就显得越"重"，容易让人产生一种沉重、稳定、降落的感觉。如下右图所示的效果，画面采用明度较低的咖啡色字体，赋予文本一定的重量，能够"承重"画面中的悬挂物品，让整个版面更加协调。试想如果将文本换成明度较高的轻色彩，再搭配悬挂物品的版式设计，整个版面是否就显得不真实了呢？

3. 色彩的软硬

色彩的软硬感也与色彩的明度变化有关系，明度越高，色彩感觉越软；明度越低，色彩感觉越硬。此外，色彩的纯度也是色彩产生软硬感的重要因素。无论是高纯度还是低纯度的色彩都会呈现出硬感；而中纯度的色彩则具有明显的柔软感。

如下左图所示的效果，高饱和暖色调的食物，加上柔和温暖的整体色调，再搭配毫无攻击性的文字，使海报中的食物显得既美味又充满家的温暖，更能吸引顾客的目光。

如下右图所示的效果中的字体，是纯度较高的墨绿色，让字体更具硬朗的感觉，与海报中拟人展示的啤酒形象完美搭配，使画面更有意思、更具视觉表现力。

2.2.2 色彩的心理联想

色彩联想是由商品、广告、购物环境或其他各种元素给消费者造成的色彩感知而联想到其他事物的心理活动过程。根据联想的内容不同，可以将色彩联想分为具象联想和抽象联想。

具象联想就是当观者看到某种色彩后联想到自然界或生活中的某些具体事物；而抽象联想即是指当观者看到某种色彩后联想到某些抽象的概念，如理智、高贵等。

其实前面介绍的色彩心理感受也是色彩联想产生的效果，如看到红色，能够让人联想到太阳、火焰、热血等具体的物象，从而产生温暖、热烈等感觉。又如看到蓝色，很容易让人联想到太空、冰雪、海洋等具体的物象，从而产生寒冷、理智、平静的感觉等。

色彩联想除了从视觉赋予人们色彩心理感受以外，还会对人的味觉和嗅觉等产生作用，具体介绍如下。

- 色彩联想对味觉的作用：主要是通过适当地使用色彩，增进人的食欲。从色相来看，红色会让人联想到辣椒，让人产生辣的感觉；又如咖啡色会让人联想到咖啡，让人产生苦味的感觉。

- 色彩联想对嗅觉的作用：最常见的就是看到一种颜色联想到某种花香，如白色容易让人联想到百合花的气味，粉红可以让人联想到桃花的芬芳。

如下图所示为饿了么和口碑推出的《中国辣度》系列纪录片，主要针对爱吃辣的人群。其海报设计也十分有意思，在字体颜色的选择上，将"辣"字单独设置为红色，与海报中红辣的主题互相呼应，从而让"辣"的感觉表现得更加淋漓尽致。

也正是因为色彩能激发人的联想，才能让色彩表现出的效果更加丰富，产生更多样的美。

2.3 字体设计的基础色应用

　　将字体作为一种图形符号进行设计，可以达到突出主题、增强信息传达力以及提高视觉美化效果的作用。要做好字体的设计，最简单的方法就是从字体的颜色入手，因此设计师要了解各种基础色的含义及其在字体设计中的应用，从而让字体设计与整个主题内容更协调。

2.3.1 红色

　　红色是三原色之一，在物理学的可见光频段中，拥有最低的频率和最长的波长，因此具有较强的穿透力和感知度。红色历来是我国传统的喜庆颜色，所以通常情况下一提到红色，人们首先想到的是喜庆、热情、活力等场景。除此之外，红色还是温暖、兴奋、积极、忠诚、饱满、幸福的象征，但有时候也被认为是原始、危险的象征，国外许多电影海报中经常将红色作为主体字体颜色使用。

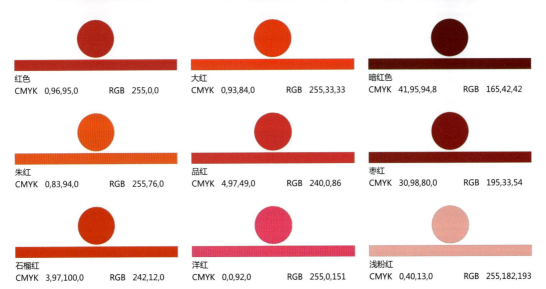

红色　CMYK 0,96,95,0　RGB 255,0,0
大红　CMYK 0,93,84,0　RGB 255,33,33
暗红色　CMYK 41,95,94,8　RGB 165,42,42
朱红　CMYK 0,83,94,0　RGB 255,76,0
品红　CMYK 4,97,49,0　RGB 240,0,86
枣红　CMYK 30,98,80,0　RGB 195,33,54
石榴红　CMYK 3,97,100,0　RGB 242,12,0
洋红　CMYK 0,0,92,0　RGB 255,0,151
浅粉红　CMYK 0,40,13,0　RGB 255,182,193

○ 同类赏析

电影海报的整体色彩搭配与蜘蛛侠战衣的用色统一，画面背景采用深色色调，使红色的文字显得更加醒目。

	CMYK	RGB
■	17,91,97,0	219,54,26
■	100,100,69,61	2,7,36
■	90,66,45,4	28,89,118
■	16,7,19,0	223,230,214

○ 同类赏析

电影海报中电影名称文字采用大红色，寓意危险，这与电影内容中充满危险、斗争的主题是一致的。

	CMYK	RGB
■	38,100,100,4	176,26,27
■	98,84,65,47	2,38,255
■	63,88,100,58	67,25,9
■	57,24,38,0	123,168,163

○ 同类赏析

这是一则啤酒促销海报，整个海报的基调定位为冰爽的感觉，配以红色的文字，让整个画面更加清爽。

	CMYK	RGB
■	43,100,74,6	164,29,61
■	9,87,86,0	232,66,40
■	8,72,91,0	235,105,30
■	38,9,8,0	169,210,232

○ 同类赏析

以浪漫唯美的浅粉色作为背景，搭配粉红色的文字，让整个画面显得更加温馨、甜美、可爱。

	CMYK	RGB
■	0,22,5,0	255,218,226
■	1,1,1,0	252,252,252
■	0,40,11,0	254,183,197
■	67,75,73,37	82,58,54

2.3.2 橙色

　　橙色也是暖色系中的常见色彩，是一种界于红色和黄色之间的混合色，又称橘黄色或橘色。

　　一般橙色容易让人联想到灯光、霞光、橙柚或玉米等事物，是相对欢快、活泼的热情色彩，具有华丽、辉煌、炽热、健康、温暖、欢乐的色感。同时，这种颜色也具有疑惑、伪诈等消极的色感。所以，在字体设计中一定要结合设计内容合理选用。

橙色
CMYK 0,46,91,0　　　RGB 250,140,53

深橙色
CMYK 0,58,91,0　　　RGB 255,140,0

橙红色
CMYK 0,85,94,0　　　RGB 255,69,0

活力橙
CMYK 0,72,81,0　　　RGB 254,107,44

柿子橙
CMYK 0,82,69,0　　　RGB 255,77,64

阳橙色
CMYK 0,68,92,0　　　RGB 255,115,0

蜜橙色
CMYK 0,40,62,0　　　RGB 255,179,102

浅橘色
CMYK 4,37,51,0　　　RGB 247,184,129

橙赭色
CMYK 16,63,80,0　　　RGB 221,122,57

字体与版式设计

○ 同类赏析

立冬意味着生气闭蓄，万物进入休养、收藏状态，搭配暖色的橙色字体，让画面更具亲和力。

	CMYK 14,78,76,0	RGB	224,89,60
	CMYK 29,6,0,0	RGB	191,225,253
	CMYK 69,92,55,23	RGB	93,44,76
	CMYK 2,11,26,0	RGB	253,235,199

○ 同类赏析

在活动海报中运用橙色设计主题字体，不仅能够很好地吸引受众的关注，更适应了活动所体现的欢快氛围。

	CMYK 8,89,83,0	RGB	234,58,43
	CMYK 84,41,71,1	RGB	23,126,99
	CMYK 9,11,18,0	RGB	237,228,213
	CMYK 30,21,21,0	RGB	189,193,194

○ 同类赏析

"Nice Day"是一个餐饮品牌，橙色文字与浅绿色背景的搭配，能构成最激动、最热情的色彩画面，以增强人们的食欲。

	CMYK 0,91,88,0	RGB	247,47,32
	CMYK 66,0,48,0	RGB	33,214,169
	CMYK 8,12,8,0	RGB	237,228,229
	CMYK 91,79,83,69	RGB	8,24,21

○ 同类赏析

在明亮的黄色食品包装袋上搭配高纯度的橙色字体，视觉上有鲜明的对比，让画面的视觉效果充满活力。

	CMYK 16,79,70,0	RGB	221,86,70
	CMYK 9,12,88,0	RGB	249,224,8
	CMYK 76,30,99,0	RGB	66,145,58
	CMYK 98,97,30,0	RGB	38,44,120

/52

2.3.3 黄色

与红色和橙色一样，黄色也是比较常见的一种暖色，具有轻快、透明、活泼、光明、希望、平和、温柔等特征，能够给人带来愉快、充满希望和活力的视觉感受，也是富有正能量的颜色。黄色是所有色相中明度最高的色彩，具有非常高的可见性，对于一些想要重点表达的文本内容或者促销文字常选用这种颜色。另外，这种颜色也被经常用于健康、安全设备以及危险信号的设计中。

纯黄
CMYK 10,0,83,0　　RGB 255,255,0

柠檬黄
CMYK 16,0,84,0　　RGB 240,216,0

金黄色
CMYK 5,19,88,0　　RGB 255,215,0

落叶黄
CMYK 13,42,94,0　　RGB 232,166,0

铬黄色
CMYK 6,21,89,0　　RGB 252,210,0

向日葵色
CMYK 3,31,89,0　　RGB 255,194,14

郁金色
CMYK 3,36,82,0　　RGB 253,185,51

麒麟黄
CMYK 5,0,25,0　　RGB 250,250,210

卡其布色
CMYK 12,9,54,0　　RGB 240,230,140

字体与版式设计

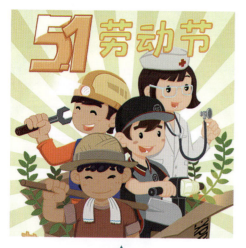

○ 同类赏析

在五一劳动节的节日海报中，使用黄色设计文字，充分表达了"劳动""致敬""勤奋"的主题。

	CMYK 6,0,49,0	RGB 255,254,153
	CMYK 56,21,84,0	RGB 132,172,75
	CMYK 19,37,45,0	RGB 216,173,139
	CMYK 69,67,71,27	RGB 86,76,66

○ 同类赏析

在御泥坊"云想衣裳花想容"的宣传海报中，金色的文字搭配华丽的平面设计效果，更显品牌的高贵气质。

	CMYK 3,1,26,0	RGB 255,252,207
	CMYK 88,63,66,24	RGB 32,78,78
	CMYK 32,92,88,1	RGB 190,53,47
	CMYK 0,25,33,0	RGB 254,210,173

○ 同类赏析

《小丑》电影海报中用鲜艳的黄色来设计电影名称，衬托出电影为悲剧题材这一主题，也起到了警示作用。

	CMYK 7,7,86,0	RGB 255,235,1
	CMYK 91,77,66,43	RGB 24,48,58
	CMYK 42,92,68,4	RGB 168,52,71
	CMYK 30,51,83,0	RGB 196,139,60

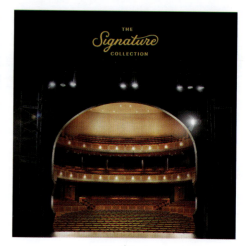

○ 同类赏析

在麦当劳的广告海报中，黄色的字体设计搭配富丽堂皇的版面设计，让整个视觉效果更具通透、明亮的感觉。

	CMYK 5,31,90,0	RGB 251,192,0
	CMYK 92,87,88,79	RGB 3,3,3
	CMYK 49,100,100,25	RGB 131,21,6
	CMYK 11,25,45,0	RGB 235,202,149

2.3.4 绿色

　　绿色是自然界中最常见的一种颜色，只要看到绿色一般就能让人产生一种生机盎然、积极向上、全身轻松的感觉。在设计中，绿色代表的意义为清新、希望、安全、平静、舒适、生命、和平、宁静、自然、环保、成长、生机、青春、放松、无公害、健康等。

　　在进行字体设计时，对于绿色的使用要恰到好处，如果用色过多，不但会让设计失去生机，还会使人产生一种压抑的感觉。

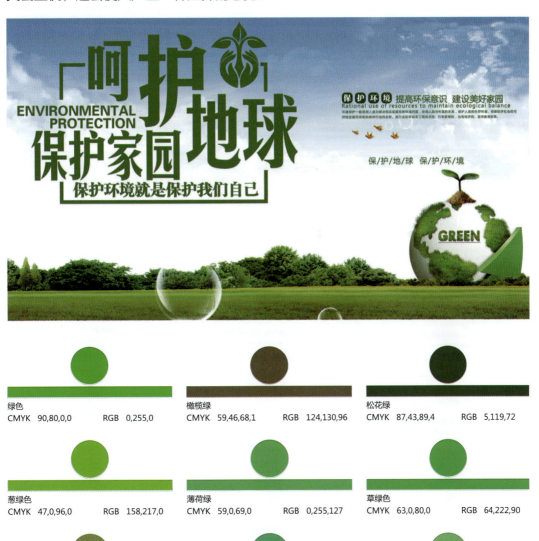

绿色
CMYK 90,80,0,0　　　　RGB 0,255,0

橄榄绿
CMYK 59,46,68,1　　　　RGB 124,130,96

松花绿
CMYK 87,43,89,4　　　　RGB 5,119,72

葱绿色
CMYK 47,0,96,0　　　　RGB 158,217,0

薄荷绿
CMYK 59,0,69,0　　　　RGB 0,255,127

草绿色
CMYK 63,0,80,0　　　　RGB 64,222,90

翠绿色
CMYK 43,22,67,0　　　　RGB 167,181,107

碧绿色
CMYK 64,0,55,0　　　　RGB 42,221,156

淡绿色
CMYK 46,0,57,0　　　　RGB 144,238,144

字体与版式设计

○ 同类赏析

惊蛰反映的是自然界中生物受节律变化影响而出现萌发生长的现象。将文字设计为墨绿色，可与"春"的生气完美切合。

	CMYK 86,48,84,9	RGB 23,109,74
	CMYK 53,23,73,0	RGB 141,171,97
	CMYK 93,87,88,79	RGB 0,3,3
	CMYK 7,27,59,0	RGB 245,200,117

○ 同类赏析

这是一张关于旅游的宣传海报，绿色的字体设计不仅让观者视觉上可以放松，也能体现五一休假带来的舒适、愉快的心情。

	CMYK 76,44,100,5	RGB 75,121,49
	CMYK 12,5,7,0	RGB 231,237,237
	CMYK 78,28,38,0	RGB 25,149,161
	CMYK 10,39,86,0	RGB 238,174,42

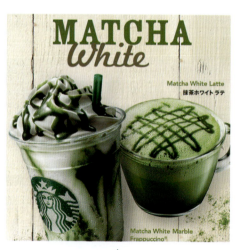

○ 同类赏析

在星巴克饮品的营销海报中，抹茶绿的字体设计搭配抹茶绿的产品，让整个画面更协调、统一。

	CMYK 68,38,100,0	RGB 103,137,40
	CMYK 2,6,14,0	RGB 252,243,225
	CMYK 89,51,92,17	RGB 8,98,60
	CMYK 53,51,71,1	RGB 140,126,87

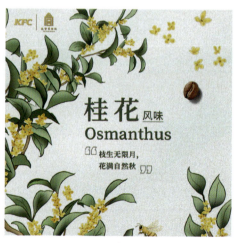

○ 同类赏析

在肯德基桂花风味咖啡的商业海报设计中，绿色字体设计搭配清新干净的版式，画风非常清爽、细腻和治愈，极具创意。

	CMYK 14,5,9,0	RGB 226,235,234
	CMYK 68,43,68,1	RGB 99,130,98
	CMYK 23,35,89,0	RGB 213,173,42
	CMYK 39,64,61,0	RGB 174,111,94

2.3.5 青色

　　青色是介于绿色和蓝色之间的一种颜色，即发蓝的绿色或发绿的蓝色，辨别起来相对比较困难。这种颜色是我国特有的颜色，在我国传统文化中有生命的含义，也是春季的象征。由于青色清脆而不张扬、伶俐而不圆滑、清爽而不单调，因此极具希望、纯净、沉稳、坚强、古朴、冰冷之意。在字体设计中通过不同的色调变化，可以让青色展现出淡雅、高贵、深远的视觉感受。

青色
CMYK 55,0,18,0　　　RGB 0,255,255

石青色
CMYK 55,0,46,0　　　RGB 123,207,166

靛青色
CMYK 83,46,19,0　　　RGB 23,124,176

葱青色
CMYK 74,0,96,0　　　RGB 14,184,58

豆青色
CMYK 49,1,80,0　　　RGB 150,206,84

青碧色
CMYK 67,1,47,0　　　RGB 72,192,163

竹青色
CMYK 61,36,70,0　　　RGB 120,146,98

淡青色
CMYK 14,0,5,0　　　RGB 225,255,255

藏青色
CMYK 89,75,35,1　　　RGB 46,78,126

字体与版式设计

○ 同类赏析

在读书海报中，大量深蓝色的字体，搭配明亮、清晰的青色字体，在淡青色的背景衬托下，给读书活动更增添了一抹活力。

	CMYK 87,51,34,0	RGB 0,113,149
	CMYK 100,91,50,14	RGB 5,49,94
	CMYK 38,2,16,0	RGB 172,221,225
	CMYK 31,80,60,0	RGB 193,83,86

○ 同类赏析

这是某品牌的面膜海报，青色字体搭配渐变的青色底纹，整体画面营造出洁净、清爽、水润的视觉效果。

	CMYK 83,34,61,0	RGB 0,136,118
	CMYK 51,7,21,0	RGB 135,202,210
	CMYK 24,5,11,0	RGB 204,228,230
	CMYK 0,83,95,0	RGB 251,75,2

○ 同类赏析

某饮品营销海报中用青色作为海报主体字体的色彩，在深蓝的背景衬托下，与黄色和橙色形成鲜明对比，更具冰冷之感。

	CMYK 76,44,28,0	RGB 66,129,164
	CMYK 97,79,43,1	RGB 7,72,126
	CMYK 4,69,80,0	RGB 243,113,51
	CMYK 19,8,67,0	RGB 225,224,108

○ 同类赏析

在这张家居促销海报中，整个画面给人一种简约、自然、清新的感觉，用青色字体设计更映衬出这一主题宗旨。

	CMYK 55,16,32,0	RGB 125,184,182
	CMYK 16,6,7,0	RGB 221,232,236
	CMYK 49,30,27,0	RGB 146,166,175
	CMYK 8,7,1,0	RGB 239,239,247

/58

2.3.6 蓝色

蓝色是冷色调中最冷的色彩,也是三原色之一。蓝色也是大自然中的常见色,如湛蓝的天空、蔚蓝的海水、深蓝的太空等,极具自然属性,具有沉着、冷静、理智、自由、和平、开阔、睿智、博爱、忧郁、高深、清凉、冰爽等含义。

蓝色也被称为"科技色",强调高科技和永不言弃的精神,因此在很多企业的标志字体、品牌字体中都可以看到这种色彩的应用。

纯蓝
CMYK 92,75,0,0 RGB 0,0,255

深蓝色
CMYK 100,98,46,0 RGB 0,0,139

天蓝色
CMYK 49,7,9,0 RGB 135,206,235

宝石蓝
CMYK 96,87,6,0 RGB 31,57,153

湖蓝色
CMYK 60,0,16,0 RGB 48,223,243

孔雀蓝
CMYK 73,25,18,0 RGB 51,161,201

靛蓝色
CMYK 94,71,41,3 RGB 6,82,121

淡蓝色
CMYK 37,6,11,0 RGB 173,216,230

蔚蓝色
CMYK 80,50,0,0 RGB 0,127,255

字体与版式设计

○ 同类赏析

这是一个播客品牌标识视觉应用设计，大量蓝黑色字母排列错落有致，与白色字体形成鲜明对比，让画面充满了韵律与活力。

	CMYK	RGB
	98,90,73,64	2,18,31
	83,78,95,69	24,24,8
	2,59,89,0	248,136,24
	25,19,21,0	200,200,197

○ 同类赏析

这是一则越南草药化妆品品牌的视觉设计，画面中用孔雀蓝设计字体，搭配浅蓝色的背景，画面显得尊贵、沉静而不失生气。

	CMYK	RGB
	73,25,18,0	51,161,201
	19,5,6,0	215,232,239
	0,17,23,0	255,225,198
	78,52,43,0	69,114,133

○ 同类赏析

在某护肤品品牌的宣传海报中，蓝色字体在画面中的视觉中心更加醒目，使人产生一种稳重的感觉。

	CMYK	RGB
	86,60,36,0	41,101,138
	41,5,13,0	162,214,228
	72,39,100,1	87,132,15
	44,20,91,0	165,182,52

○ 同类赏析

这是一款饮料果汁的包装设计，深蓝色的字体设计，简约却不单调，与上方复杂的画面形成鲜明对比，让文字更加醒目。

	CMYK	RGB
	100,87,56,30	0,46,75
	73,20,20,0	47,167,201
	12,88,81,0	228,62,50
	7,4,74,0	254,240,79

2.3.7 紫色

　　紫色是二次色，属于中性偏冷色调，它是由温暖的红色和冷静的蓝色化合而成，是极佳的刺激色。在中国传统里，紫色是尊贵的颜色。紫色是一种高雅、富贵的色彩，与幸运、财富、贵族、华贵相关联，具有神秘、神圣、优雅、时尚、靓丽、庄重的气质，在很多美妆海报中多将该色作为字体主色。有时也包含孤寂、消极的寓意，尤其是暗紫色或紫黑色，常给人留下一种不祥、死亡的印象。

紫色
CMYK 65,100,18,0　　　RGB 128,0,128

湖紫色
CMYK 69,77,0,0　　　RGB 153,51,250

黛紫
CMYK 76,82,46,8　　　RGB 87,66,102

深兰花紫
CMYK 63,82,0,0　　　RGB 153,50,204

暗蓝光紫
CMYK 54,66,0,0　　　RGB 153,102,204

紫红色
CMYK 37,76,0,0　　　RGB 255,0,255

酱紫
CMYK 60,75,40,1　　　RGB 129,84,118

藕荷色
CMYK 13,27,11,0　　　RGB 228,198,208

薰衣草色
CMYK 12,10,0,0　　　RGB 230,230,250

▷ 同类赏析

在啤酒图形标识包装设计上，紫红色的字体设计，搭配黄色的底纹，让画面更具高贵和典雅气质。

	CMYK	25,92,37,0	RGB	205,47,108
	CMYK	68,90,87,65	RGB	53,16,16
	CMYK	29,39,82,0	RGB	200,162,65
	CMYK	52,87,100,31	RGB	118,47,5

▷ 同类赏析

这是某儿童服装品牌的吊牌设计，品牌文字采用淡紫色+白色，在绿色底色的衬托下显得非常大气、时尚，极具美感。

	CMYK	32,43,0,0	RGB	196,156,229
	CMYK	0,0,0,0	RGB	255,255,255
	CMYK	34,0,41,0	RGB	184,228,117
	CMYK	86,82,79,67	RGB	22,23,25

▷ 同类赏析

这是一幅创意字体的海报，海报整体以杏色为背景色，色温偏暖，配以高冷的深紫色字体，给人一种时尚、现代的视觉感受。

	CMYK	89,100,49,18	RGB	59,32,85
	CMYK	2,26,23,0	RGB	250,207,190
	CMYK	18,69,38,0	RGB	218,110,125
	CMYK	0,12,11,0	RGB	254,234,225

▷ 同类赏析

这是一家面包店的两款包装袋设计，白色底纹+紫色文字，紫色底纹+藕荷色文字，无论哪款设计，都给人一种优雅的感觉。

	CMYK	65,82,39,1	RGB	119,72,114
	CMYK	0,0,0,0	RGB	255,255,255
	CMYK	13,27,11,0	RGB	228,198,208
	CMYK	68,98,41,4	RGB	113,39,100

2.3.8 黑、白、灰色

　　黑、白、灰一般指黑、白、灰3种颜色，黑色是最深的颜色，神秘而具有炫酷感；白色是一种包含光谱中所有颜色光的颜色，通常被认为是"无色"的，其明度最高，无色相，常常给人一种纯真、朴素、光明的感觉。灰色是介于黑色和白色之间的颜色，可以表达出柔和、细致、平稳、低调、高雅等心理感受。在进行字体设计时，这3种颜色与任何颜色搭配，都比较协调，可以让画面的整体视觉效果更为统一。

纯黑
CMYK 93,88,89,80　　RGB 0,0,0

象牙黑
CMYK 71,64,62,15　　RGB 88,87,86

灰色
CMYK 57,48,15,0　　RGB 128,128,128

庚斯博罗灰
CMYK 16,12,12,0　　RGB 220,220,220

深灰色
CMYK 39,31,30,0　　RGB 169,169,169

银白色
CMYK 29,22,21,0　　RGB 192,192,192

浅灰色
CMYK 20,15,12,0　　RGB 211,211,211

烟白色
CMYK 5,4,4,0　　RGB 245,245,245

纯白
CMYK 0,0,0,0　　RGB 255,255,255

▲
○ 同类赏析

这款啤酒包装的整个设计以黑、白、灰进行搭配，结合深灰色的字体效果，让整个设计散发出高雅与沉稳的气息。

	CMYK	93,88,89,80	RGB	0,0,0
	CMYK	28,22,21,0	RGB	193,193,193
	CMYK	8,6,6,0	RGB	238,238,238
	CMYK	67,59,56,5	RGB	103,103,103

▲
○ 同类赏析

在朗姆酒瓶瓶体的品牌标签设计中以墨绿色＋白色的字体设计，一个暗色系、一个亮色系，营造出强烈的复古感觉。

	CMYK	92,68,69,55	RGB	6,47,33
	CMYK	0,0,0,0	RGB	255,255,255
	CMYK	43,35,97,0	RGB	170,159,33
	CMYK	52,90,93,31	RGB	116,43,34

▲
○ 同类赏析

在颜色丰富、色彩艳丽的音乐专辑封面设计上搭配黑色的字体，以调和缤纷绚丽的画面，可让整体更统一，更具时尚前卫感。

	CMYK	93,88,89,80	RGB	0,0,0
	CMYK	71,11,6,0	RGB	8,182,235
	CMYK	1,68,92,0	RGB	247,116,12
	CMYK	4,27,85,0	RGB	255,202,34

▲
○ 同类赏析

这是一款怪物口香糖的包装设计，在白色字体的衬托下，包装中的其他颜色更显艳丽、明亮，也传达出品牌干净、卫生的生产经营理念。

	CMYK	0,0,0,0	RGB	255,255,255
	CMYK	17,47,93,0	RGB	224,154,20
	CMYK	52,96,54,7	RGB	143,42,84
	CMYK	71,12,27,0	RGB	46,179,196

2.4 字体设计中的色彩搭配法则

在字体设计中,虽然颜色可以让字体的视觉更具设计感。但是在一个设计作品中,颜色也不是随便使用的。设计师需要从整体上进行考虑,从而让字体的色彩在整个画面中更加和谐、统一。因此,对字体设计中的色彩搭配法也是设计师要掌握的重要内容。

字体与版式设计

2.4.1 突出反差的字体配色法则

在平面设计中，设计师都喜欢为整个设计添加一种背景色，这种背景色是衬托文字的主要元素。作为信息传递的关键要素，要想更加醒目地显示文字，就必须选择一种合适的背景色。通常情况下，纯色的背景色是比较好的背景选择，这种情况下能够确保文字清晰、易读。对于字体颜色的选择，一般应选择背景色的对比色或互补色，通过强烈的色差效果来凸显背景色与字体颜色明显的视觉差异，从而突出字体。

| | CMYK 12,72,96,0 | RGB 229,103,18 | | CMYK 6,16,19,0 | RGB 243,222,205 |
| | CMYK 57,84,100,43 | RGB 96,42,0 | | CMYK 4,33,59,0 | RGB 250,191,113 |

○ 思路赏析

在整个设计作品中，文字内容呈现在左侧，产品放在右侧，这种从左到右的横向视觉流程，不仅让整个画面简洁、直观，而且有助于观者阅读广告信息。

○ 配色赏析

画面背景用橙色作为底色，主题文字信息用咖啡色搭配，二者搭配在一起形成明显对比，不仅信息传递更直接，也更有助于吸引用户眼球。

○ 设计思考

左文右图的排版是一种常见的版式排列方式，不仅符合人们的阅读习惯，也更能让文字信息与产品表达更直接，画面也显得更简洁、大方。

	CMYK 72,74,71,40	RGB 70,56,55
	CMYK 0,0,0,0	RGB 255,255,255
	CMYK 74,84,62,37	RGB 70,46,62
	CMYK 89,87,86,77	RGB 11,5,5

	CMYK 2,34,85,0	RGB 255,188,39
	CMYK 98,98,43,11	RGB 35,42,96
	CMYK 51,59,81,6	RGB 143,110,67
	CMYK 44,31,30,0	RGB 158,166,169

○ 同类赏析

以灰色作为主要背景色，与白色的文字形成鲜明的对比。文字与汽车相互融合的布局设计，让文字元素更加立体化。

○ 同类赏析

黄色的纯色背景搭配铁绀色的文字，一明一暗形成鲜明对比。整体配色更与啤酒颜色和瓶盖颜色呼应，整个画面显得更加统一。

○ 其他欣赏　　　○ 其他欣赏　　　○ 其他欣赏

第2章　字体设计中的色彩应用与搭配

2.4.2 同类色的字体配色法则

除了使用对比色让字体在画面中被突出显示外，也可以使用同色系不同纯度的颜色让画面产生强烈的视觉冲击力，完成背景色、背景图案与字体的搭配。

这里的不同纯度的同类色选取一定要注意纯度差距要大一些，这样两种颜色才能形成一明一暗、一深一浅的强烈对比。如果纯度相近，则文字信息就可能被淹没，尤其是在背景效果复杂、画面用色较多的作品中，更会降低文字的可读性。

	CMYK 8,72,0,0	RGB 241,106,175		CMYK 7,90,10,0	RGB 238,43,139
	CMYK 85,40,72,1	RGB 3,126,98		CMYK 14,99,96,0	RGB 225,8,27

○ 思路赏析

这是某商店的新产品推广海报，将产品布局在整个页面的中心位置，可以让观者更直接地获取促销产品的信息。在右上角添加一个醒目的"新"，可以将新产品这一概念直接地表达出来。

○ 配色赏析

画面的底色是桃红色基调，在其上方铺上一层红色的颜色，与产品的草莓原材料相呼应。在页面右上角的"新"文本则是纯度较高的桃红色，使整个画面的色调趋于一致，显得更加统一。

○ 设计思考

对于推广海报，要达到简单快捷的快速营销目的，最直接的方式就是将产品呈现在观者的眼前，所以产品和相关信息一定要在画面最醒目的位置。

	CMYK	RGB
	45,64,88,5	158,105,55
	17,29,34,0	220,190,166
	16,39,44,0	222,172,139
	55,82,79,28	113,58,51

	CMYK	RGB
	9,26,86,0	245,200,36
	30,71,85,0	194,102,53
	57,74,100,31	108,66,18
	5,3,46,0	254,246,163

○ 同类赏析

这是吉野家的日式美食海报，在舞茸牛肉饭海报中选择的主色调是不同深浅的舞茸食材颜色，一明一暗，文字突出，画风协调。

○ 同类赏析

在啤酒推广海报中，明亮的淡黄色底色搭配深黄色的文字，充分表达了啤酒青春、激情、友谊、休闲的象征意义。

○ 其他欣赏 ○ ○ 其他欣赏 ○ ○ 其他欣赏 ○

2.4.3 多层次作用的字体用色法则

在一部作品中，经常会出现多层次作用的文字，有的是文字内容本身就有主次之分，而有的是文字中的某些关键字需要被突出强调，这些都可通过色彩搭配将主要的、突出强调的文字醒目地显示出来。

○ 思路赏析

海报中以吸睛的产品图片为主，搭配同色系或对比色的趣味背景和文字信息，在表现内容的同时保证了画面的统一性。

○ 配色赏析

主要广告语文字用绿色，与春天踏青出游的主题一致，橙色背景与白色文字搭配，在画面中更醒目。

■	CMYK 80,41,100,4	RGB 54,124,10
■	CMYK 20,3,38,0	RGB 220,233,180
■	CMYK 15,60,71,0	RGB 224,130,76
■	CMYK 0,27,12,0	RGB 252,208,209

○ 设计思考

整个主色调只有3种，绿色、橙色、粉色，合理的色彩比例与上文下图的布局效果，让整个画面非常有层次感。

○ 同类赏析

◀ 左图将重点数字放大，红色的背景＋互补的绿色数字，让海报吸睛且主题明确，十分适合用于倒计时海报和周年庆海报。

右图的基础色调为金色，广告语中▶隐藏产品名称，用大号的基础色将品名文字突出显示，更能获得宣传与推广效果。

■	CMYK 0,84,56,0	RGB 255,70,84
■	CMYK 64,0,64,0	RGB 33,223,135
□	CMYK 0,0,0,0	RGB 255,255,255
■	CMYK 10,17,85,0	RGB 245,215,41

■	CMYK 11,13,35,0	RGB 237,223,178
■	CMYK 68,89,42,4	RGB 111,58,104
■	CMYK 93,88,89,80	RGB 0,0,0
■	CMYK 28,6,23,0	RGB 197,221,207

字体设计元素精讲

学习目标

字体设计在平面设计中是非常重要的组成元素，而字体设计本身也是一门学问，任何字体设计都不是一件简单的事情。那么，如何才能设计出传达性好，观赏性佳的字体呢？本章就将从字体设计情感、字体设计质感和字体设计风格3方面进行精讲。

赏析要点

浮华与质朴的情感
坚硬与柔软的情感
未来与怀旧的情感
明快与喜悦的情感
字体的金属质感
字体的纹理质感
字体的食物质感
字体的其他质感或特效
端庄正式风格与个性独特风格

3.1 字体设计的情感

　　虽然字体和情感本身可以融为一体，但是不同的字体，其呈现出来的情感特征是不一样的，给观者带来的心理感受也不同，这主要是由于其本身的结构造型所决定的。

　　设计师在进行字体设计时，通过合理、准确的字体设计，可以将文字本身的意思或者活动的主题又或者是自身的感情，生动地融入字体当中，精准地传递设计信息。

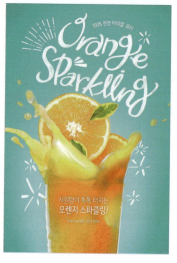

3.1.1 浮华与质朴的情感

浮华即浮夸、华丽，带有夸张、夸大和绚丽的情感特征，主要是通过夸张的设计来凸显字体，加深观者对文字内容的识别。

质朴体现的是一种朴素的生活态度，在字体设计中，通常用偏中性色的颜色来反映字体呈现出的质朴情感。

○ 思路赏析

在PEPSI百事美丽游戏大赛大字报设计中，无论是效果还是字体，都浮夸感十足。整个字体位于画面的中心位置，十分吸引眼球。

○ 配色赏析

深蓝底色配白色文字，给人以沉稳、理智的意向，在画面四周搭配丰富的色彩，让画面更具活泼感。

	CMYK 100,92,48,9	RGB 0,50,101
	CMYK 0,0,0,0	RGB 255,255,255
	CMYK 65,80,7,0	RGB 122,73,155
	CMYK 80,22,90,0	RGB 20,152,76

○ 设计思考

浮夸的字体设计与丰富的色彩让整个画面具有奢华与迷幻的视觉感受，而中心布局结构又让画面乱中有序，主体突出。

○ 同类赏析

◀ 左图为某电视节目的宣传海报，立体、酷炫的字体设计给人一种浮华的视觉感受，突出了海报主题，达到了宣传的目的。

右图的是一款礼盒的包装效果，墨 ▶ 绿色的背景色中搭配白色的、中规中矩的标准字体效果，整个画面给人一种高雅、质朴、平静、舒适的心理感受。

	CMYK 92,73,6,0	RGB 20,80,166
	CMYK 38,17,8,0	RGB 171,197,222
	CMYK 100,100,54,25	RGB 20,33,78
	CMYK 0,0,0,0	RGB 255,255,255

	CMYK 91,75,79,59	RGB 12,37,34
	CMYK 0,0,0,0	RGB 255,255,255
	CMYK 59,79,100,41	RGB 94,51,9

3.1.2 坚硬与柔软的情感

　　坚硬即坚实、稳定，在字体设计中，字体呈现出坚硬效果的画面通常都是以黑、白、灰为基色，或者以冷色调为主，因此给人一种理智、稳固、可靠的心理感受。

　　柔软与坚硬是相反的情感，一般柔软的字体设计能够给人以放松、柔和、温暖、甜蜜的心理感受。

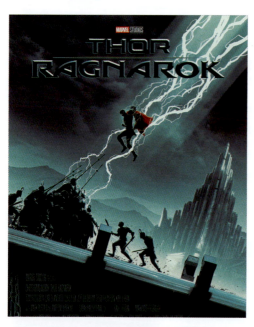

○ **思路赏析**

"雷神3：诸神黄昏"是一部科幻兼奇幻的动作电影，其宣传海报也极具特色，色彩的激烈碰撞产生了一种强烈、大胆的视觉效果。

○ **配色赏析**

以蓝黑色为主色调，搭配黑色的主题文字，整个画面呈现出一种酷炫、气势恢宏的视觉效果。

	CMYK	RGB
■	97,79,51,16	9,64,94
■	67,14,29,0	77,178,190
■	43,100,100,12	159,0,7
■	91,93,77,71	13,2,19

○ **设计思考**

这款海报整体效果令人耳目一新，其酷炫的排版不仅突出了关键角色的坚强与毅力，而且营造出一种令人振奋的环境氛围。

○ **同类赏析**

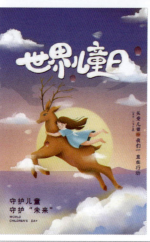

◀ 左图是世界儿童日海报，梦幻的紫色作底色，搭配卡通创意小鹿，柔和的"世界儿童日"文字与缥缈的白云相融合，童趣十足。

右图是"520"珍爱你海报，以白▶云素材设计爱心，以蓝色的"云彩"设计"520"，结合飞机飞过的路径，创意感十足，以蓝天作为背景，给人一种清新、柔软的心理感受。

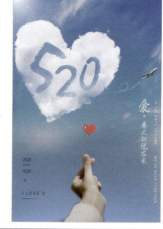

	CMYK	RGB
■	80,74,0,0	77,80,173
■	20,41,18,0	212,168,183
■	2,6,28,0	255,244,199
■	14,56,75,0	227,138,68

	CMYK	RGB
■	65,35,6,0	99,151,208
■	38,16,5,0	172,201,231
■	0,74,36,0	252,103,123
□	0,0,0,0	255,255,255

3.1.3 未来与怀旧的情感

能呈现未来情感的字体设计通常都是极具酷炫效果或华丽效果的字体，如多色混合、字体的渐变设计等，只有结合整体画面的设计效果，才能让未来感更突出。

怀旧是很容易勾起人们回忆的元素，怀旧主题总能以一种感伤、情绪化的方式吸引观众，无论是作品设计还是字体设计，其用色通常都是饱和度相对较低的色彩。

○ 思路赏析

"大黄蜂"是一部动作科幻电影，海报中对色彩、光影、构图的超凡把控力，结合渐变效果的字体设计，让画面极具科幻、未来感。

○ 配色赏析

橙色和黄色混合的渐变字体与大黄蜂的颜色高度统一，在深邃的夜幕下更醒目。

	CMYK	RGB
	19,48,94,0	219,150,21
	98,97,71,64	6,8,31
	44,61,71,1	164,114,81
	84,67,50,9	54,85,106

○ 设计思考

整个画面以大黄蜂作为视觉焦点，又是对电影剧情的高度概括。通过对意境的创意处理，让海报呈现出独特的视觉效果。

○ 同类赏析

◀ 左图是一张非常炫酷的Toyota汽车产品海报设计，高雅、华丽的紫色作底色，让画面更具尊贵的气质，绚丽、发光的字体设计，流露出满满的科技、未来感。

右图的这款包装融入了复古的黑白 ▶ 照片设计，插画式的Logo设计成为整个包装的点睛之笔，特殊的字体设计完美和谐地融入其中，充分体现出家庭和文化传统的怀旧感。

	CMYK	RGB
	86,100,64,50	255,70,84
	53,85,0,0	156,56,168
	0,0,0,0	255,255,255
	27,37,17,0	197,170,187

	CMYK	RGB
	5,56,94,0	244,141,0
	63,60,62,8	112,102,93
	42,81,98,6	164,76,38
	4,2,14,0	250,249,229

3.1.4 明快与喜悦的情感

　　明快有简洁、明亮、清晰、清爽、舒适之意，在进行字体设计时，为了体现画面的明快效果，要特别注重字体的用色，通常字体颜色与画面的颜色要在色相、明度上形成对比，明快感自然而然就呈现出来了。喜悦情感与明快情感有相似之处，也要注重字体的用色，从丰富、喜庆的颜色搭配出发，让整个画面呈现热烈、喜悦之情。

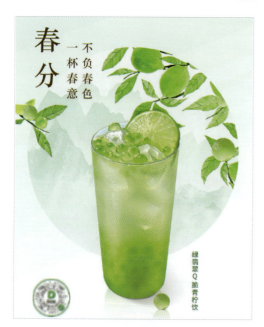

○ 思路赏析

在德克士的青柠檬饮品海报中，以"一杯春意不负春色"为主题进行设计，充分展示出青柠檬饮品带给人清凉、惬意的心理感受。

○ 配色赏析

浅绿色的背景，让青绿色的饮品显得格外清新，搭配褐色的字体，画面层次明晰。

色块	CMYK	RGB
	CMYK 76,21,100,0	RGB 52,156,0
	CMYK 20,3,45,0	RGB 220,233,164
	CMYK 12,0,11,0	RGB 232,245,236
	CMYK 63,72,100,41	RGB 86,58,8

○ 设计思考

在推广海报中，鲜明的主题商品，交相呼应的配色，能把视觉冲击力拉到最高点，给人一种清爽、明快、透心凉的感觉。

○ 同类赏析

◀左图是某橙子果汁的包装设计，粉蓝色的背景，拟人化的包装外形设计，橙色+孔雀蓝的主色调，橙色的字体设计在孔雀蓝的衬托下更加醒目，整个画面清明、舒适。

右图是芬达剪纸风格插画海报，高▶饱和的色彩搭配，趣味十足的形象场景设计，在视觉中心搭配醒目的字体设计，让画面充满了活力。

色块	CMYK	RGB	色块	CMYK	RGB
	CMYK 49,0,17,0	RGB 129,223,231		CMYK 70,79,0,0	RGB 137,56,221
	CMYK 78,40,30,0	RGB 55,134,164		CMYK 0,71,93,0	RGB 250,108,8
	CMYK 0,0,0,0	RGB 255,255,255		CMYK 59,3,88,0	RGB 118,194,70
	CMYK 3,62,93,0	RGB 246,128,5		CMYK 0,0,0,0	RGB 255,255,255

3.2 字体设计的质感

　　字体设计不仅仅是字体视觉形态的设计或是字体用色的搭配,要想提升字体设计的美感,给人耳目一新的视觉体验,设计师还可以从提升字体设计的质感方面入手。

　　字体质感是指用其他材质与字体结合,或者直接将各种不同的材质组成字体。因为不同的材质能带给人不同的感觉,因此巧用材质可设计出更加丰富、酷炫的字体。

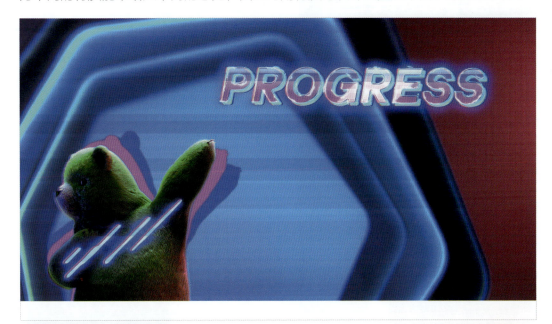

3.2.1 字体的金属质感

金属质感的字体就是指字体能够呈现出金属物体具有的特性，这类物体本身除了坚硬以外，其外表通常还具有强烈的反光和高光性能。

因此，具有金属质感的字体，其呈现出来的特点就是表面光滑、高光明显，能给人带来坚硬、结实、华丽、酷炫的视觉感受。

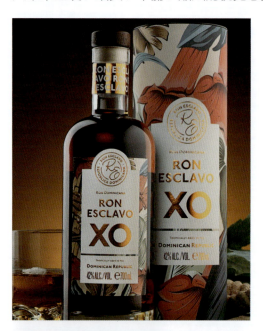

○ 思路赏析

在 XO 包装设计中，以红色和红棕色为主题色，搭配花卉插图设计，让整个设计更显高贵气质，金属质感的字体设计，更凸显出产品不菲的价值。

○ 配色赏析

栗色的瓶身，棕黄色的金属字体设计，二者都是偏暗的色彩，搭配在一起更显得典雅、高贵。

	CMYK 62,93,89,58	RGB 68,18,19
	CMYK 29,70,86,0	RGB 197,103,51
	CMYK 69,45,41,0	RGB 95,129,141
	CMYK 30,79,71,0	RGB 194,84,71

○ 设计思考

产品的商标、瓶子、标签整体设计和用色协调统一，海报以图像为展示主题，采用垂直中轴布局，整个画面给人一种大气、舒适之感。

○ 同类赏析

◀ 左图是某游戏开始时的标题设计，明亮的金属质感字体与背景画面形成明显的层次关系，更凸显游戏即将开始之意。

右图是某趣味游戏的 Logo 设计，▶ 紫色作底，红色＋黄色的配色极具视觉冲击力，吸睛又萌趣的游戏主题标志结合金属质感的字体设计，更显趣味性和华丽的视觉效果。

	CMYK 0,71,86,0	RGB 255,110,30
	CMYK 4,10,45,0	RGB 254,235,159
	CMYK 0,22,28,0	RGB 255,216,185
	CMYK 90,85,86,76	RGB 6,8,7

	CMYK 87,100,41,1	RGB 78,18,114
	CMYK 40,97,100,6	RGB 171,35,21
	CMYK 12,17,72,0	RGB 240,215,88
	CMYK 0,0,0,0	RGB 255,255,255

3.2.2 字体的纹理质感

纹理质感的字体是指将各种纹理效果运用到字体呈现中。纹理的形式多种多样，如自然纹理、轮胎脚印、墨迹、笔触等，不同的纹理能表达出不同的含义，具体纹理的选用要根据字体本身所表达的含义或作品要表达的主题来确定。对于纹理在字体中使用的多与少，也要根据实际需要确定。

○ **思路赏析**

电影讲述前公路巡警麦克斯带着五个女人横穿沙漠逃难的故事。整个设计中大量使用黄色系的颜色，与横穿沙漠逃难这一电影主题非常贴切。

○ **配色赏析**

青色的天空搭配黄色的沙漠契合了电影的主题，此外，二者颜色相近，搭配起来画面也不会太突兀。

	CMYK 80,41,100,4	RGB 54,124,10
	CMYK 66,4,36,0	RGB 77,192,185
	CMYK 2,53,93,0	RGB 250,149,7
	CMYK 67,61,74,19	RGB 95,90,70

○ **设计思考**

整个版面可分为上下两部分，上方是带有纹理的文字，并且纹理分布不均衡，下方配置电影主角人物图像，动静结合，让整体画面更加协调。

○ **同类赏析**

◀左图是"夏至"命题字体设计，黄色的字体被全部应用了笔刷纹理，让整个字体的视觉呈现效果更具创意性和独特性。

右图是"茶"命题字体设计，这里▶首先将汉字用笔刷纹理进行处理，再将自然的茶图片运用到字体设计中，不仅具有创意性，而且也体现了自然特性。

	CMYK 92,58,100,36	RGB 0,74,37
	CMYK 82,57,100,29	RGB 51,83,42
	CMYK 9,28,87,0	RGB 244,195,32
	CMYK 7,80,91,0	RGB 237,86,29

	CMYK 72,51,68,6	RGB 89,112,92
	CMYK 70,48,95,6	RGB 96,118,56
	CMYK 25,19,20,0	RGB 201,200,198
	CMYK 43,98,100,10	RGB 160,33,26

3.2.3 字体的食物质感

食物质感的字体是指将食物作为字体载体运用到字体呈现中，如食物成品、食物原料等。这也是比较常用的字体设计手法之一。

将食物堆积在一起以字体的形式展现，这种字体设计手法在食品宣传中用得比较广泛，在给人一种无限趣味性的同时，也能体现出食物的新鲜感和美味感。

○ 思路赏析

支付宝以全国各地区的美食特色结合省份简称制作了34张福气菜菜谱海报，左图是以重庆美食为特色制作的海报，创意十足，趣味满满。

○ 配色赏析

主题色为红色，搭配黄色系和褐色系色彩，整体用色与火锅作料和食材统一，能够勾起食客食欲。

	CMYK	RGB
	46,100,98,17	146,26,35
	14,13,26,0	227,221,195
	54,65,72,10	133,97,75
	22,98,97,0	210,25,31

○ 设计思考

图中运用火锅的各种原材料和火锅食材堆积的"渝"字，使美食的主体形象更加醒目，地域文化特色更突出，从而可以吸引广大吃货们的注意力。

○ 同类赏析

◀ 左图用原材料麦粒拼凑了一杯热气腾腾的麦茶，茶的热气形成"麦茶"文字，整个设计直奔主题，而且在视觉上也让人能够直观感受到麦茶浓郁的口感。

右图的"YUMMY"字体是采用 ▶ 不同食物设计构成的，不同的食物质感不同，让整个画面更立体、活泼，也更能体现食物的美味特性。

	CMYK	RGB
	9,0,10,0	239,251,239
	29,15,18,0	192,206,206
	51,66,100,12	139,91,37
	32,41,47,0	188,158,132

	CMYK	RGB
	75,18,19,0	0,168,204
	14,29,65,0	232,192,104
	5,60,19,0	242,135,161
	60,0,99,0	108,201,24

3.2.4 字体的其他质感或特效

前面介绍的是一些常见字体质感设计手法，在字体设计中还有其他的质感设计，如玻璃质感的字体、木材质感的字体、石材质感的字体、塑料质感的字体等。除此之外，还有一些酷炫的字体特效设计，如闪电特效、火焰特效等特效字体，这类字体具有神秘、科幻的视觉效果，可以让字体的呈现效果更具独特性和观赏性。

○ 思路赏析

这是高德地图以"行，用高德"为主题制作的营销海报。海报以长隆水上乐园的插画为背景，并刻画出一个大大的"行"字，创意满分。

○ 配色赏析

海报主题颜色为蓝色，与水上乐园主题贴切，点缀黄色、粉色、橙色等暖色色彩，让画面更温馨。

	CMYK	RGB
	75,42,11,0	69,134,192
	29,23,75,0	202,191,86
	21,29,55,0	212,130,106
	56,2,76,0	126,198,96

○ 设计思考

玻璃质感的字体最大的特点就是具有高度的透明度，给人一种干净、清爽的感受，这里的"行"还有水花四溅的效果，更给人一种清凉、放松的感受。

○ 同类赏析

◀ 左图以乐高积木塑料玩具构建"宝宝"文字，字体设计创意突出，满满的塑料质感，整体营造出一种天真、活泼、富有童趣的氛围。

右图是《惊奇队长》电影的宣传海 ▶ 报，酷炫的画面效果搭配科幻的字体设计，让整个画面的视觉效果更显大气、时尚，科技感十足。

	CMYK	RGB
	31,0,88,0	202,236,15
	94,81,0,0	11,47,195
	67,17,0,0	47,179,253
	0,71,92,0	252,109,7

	CMYK	RGB
	17,95,100,0	218,38,15
	75,31,5,0	37,152,217
	6,6,41,0	251,241,172
	83,64,35,0	58,96,135

3.3 字体设计的风格

　　字体风格是指字体设计所表现出的综合特点，风格不同的字体可以让观者产生不同的视觉感受，最终影响观者的心理与情绪。如何来确定字体风格呢？这就需要看设计作品的主题。因为字体设计只有与设计作品进行组合搭配，才能呈现出自身的魅力。因此字体设计的风格需要契合设计作品的主题。

3.3.1　端庄正式风格与个性独特风格

端庄正式风格通常能给人留下庄重、严谨、优雅的视觉印象，这类风格的字体通常都较工整，整体呈现出稳重、不浮夸的视觉效果，整个画面设计和谐统一。

个性独特风格即字体的呈现方式与众不同，比较具有特色，容易给人留下深刻的印象。字体设计具有独特风格并不一定是另类、奇怪的设计风格，也可以在平和的设计中运用一些与众不同的设计方法，从而让整体呈现出个性。

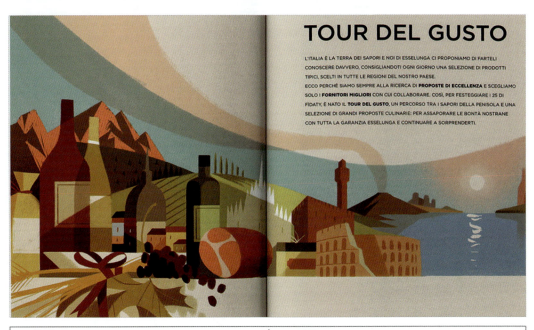

	CMYK 46,99,100,15	RGB 149,29,13		CMYK 20,22,29,0	RGB 213,200,181
	CMYK 31,25,81,0	RGB 199,186,71		CMYK 42,17,33,0	RGB 163,191,177

○ 思路赏析

这是一本画册的内页设计，设计者将两页作为一个整体，让画面的呈现方式更完整、流畅，右上角标准的字体风格，展现了内容的专业性和严谨性，整体给人一种稳重、正式的感觉。

○ 配色赏析

画面的主色调为黄色系和红色系，给人一种温馨、愉悦的心理感受，通过合理融合绿色、蓝色等相对温和的冷色调，让整个画面更协调，视觉效果更佳。

○ 设计思考

整体画面以图为主，让主题表达更直接，在页面右上角位置配文，从视觉上来看，既符合人们的阅读习惯，也让整个画面更充实。

	CMYK 65,99,97,64	RGB 58,2,5
	CMYK 36,100,100,2	RGB 183,7,17
	CMYK 93,88,89,80	RGB 0,0,0
	CMYK 57,11,3,0	RGB 107,193,240

	CMYK 0,10,14,0	RGB 254,238,222
	CMYK 30,99,100,0	RGB 195,22,8
	CMYK 70,36,65,0	RGB 91,140,108
	CMYK 85,83,78,66	RGB 25,23,26

○ 同类赏析

在《星球大战》电影宣传海报中，电影主题字母"STAR WARS"中的"S"通过巧妙与邻近字母的连写设计，让字体呈现更具独特性。

○ 同类赏析

在某套餐的菜谱设计中，文字主要还是以正式风格的设计为主，但是在每个字母的支点位置加上螺丝效果，就让文字在规矩中又凸显出个性风格。

○ 其他欣赏 ○　　　○ 其他欣赏 ○　　　○ 其他欣赏 ○

3.3.2 时尚典雅风格与清新文艺风格

"时尚"一词已是这个世界潮流的代言词,它代表着一种高雅的生活方式。时尚典雅风格的设计通常以图文形式表达,这类设计中的文字信息通常都直接、明了、简短,字体设计通常都彰显出奢华特色,质感强烈,视觉效果精致。

清新文艺风格通常给人一种清新、唯美的感觉,这类风格都具有淡雅、自然、朴实、超脱、静谧的特点。其字体设计同样讲究简洁、准确和一目了然。

| | CMYK 93,88,89,80 | RGB 0,0,0 | | CMYK 74,67,64,23 | RGB 76,76,76 |
| | CMYK 43,73,77,5 | RGB 162,90,66 | | CMYK 22,43,45,0 | RGB 210,160,135 |

○ **思路赏析**

这是QUIQUE化妆品牌形象VI设计,画面中以穿戴精美的女性注视精致的饰品为设计视角,映射了该女性高贵、奢华的生活。画面中心金属质感的品牌标志字体设计让画面更具时尚感。

○ **配色赏析**

作品主题以灰、黑颜色为基调,营造出一种高冷的视觉效果。而通过橘色金属质感的字体设计,才能画面流露出一丝温暖气息,让整个视觉效果更加高端、大气、时尚。

○ **设计思考**

在该设计中,直接采用全图型的板式布局,通过灰色、黑色与橘色按一定比例的调和搭配来定下画面典雅、唯美的风格,结合特殊设计的字体效果,让品牌更加突出。

字体与版式设计

	CMYK	91,83,64,44	RGB	28,41,57
	CMYK	68,20,25,0	RGB	75,170,192
	CMYK	51,61,65,4	RGB	144,109,90
	CMYK	36,27,19,0	RGB	176,180,192

	CMYK	8,23,76,0	RGB	246,206,74
	CMYK	91,65,23,0	RGB	1,93,152
	CMYK	82,48,100,12	RGB	48,107,1
	CMYK	4,6,14,0	RGB	247,241,226

○ 同类赏析

暗色调配合精致的光感能更好地突出产品质感，让产品成为视觉焦点。金属质感的字体设计可以增强视觉冲击力，给人一种时尚、高贵的视觉感受。

○ 同类赏析

这是一款柠檬味泡沫清洁剂的平面广告，画面以黄色为底色体现了产品原料的特性，明快的蓝色字体设计让画面更具清新风格，给人一种欢乐和舒畅的视觉感受。

○ 其他欣赏　　　　○ 其他欣赏　　　　○ 其他欣赏

3.3.3 新颖奇特风格与古朴苍劲风格

　　新颖奇特风格是指以新颖的现代题材为主题，结合奇特的字体设计，完成作品设计。这里的奇特字体效果主要是通过各种材料元素构建成有特殊效果或3D立体效果的字体，通过这种新颖奇特的风格，激发观者的好奇心，进而增加主题信息的曝光度。

　　说到古朴苍劲风格，首先让人联想到中国的国画和书法，它能让人感受到苍劲有力的传统韵味，在一些电影宣传海报中，这类字体设计风格运用得比较多。

CMYK 4,46,90,0　　RGB 247,162,19　　　CMYK 34,98,100,1　　RGB 187,32,30
CMYK 56,78,100,35　RGB 105,57,17　　　CMYK 0,56,12,0　　　RGB 252,147,177

○ 思路赏析
这是某甜品屋的宣传海报，整个画面中用冰镇卡布奇诺构造成热气球，用美味的甜甜圈设计品牌字体，这种创意设计，不仅让画面更加吸引人，而且甜品宣传效果也更直接。

○ 配色赏析
整体画面以橙色作底色，营造出欢乐、健康的色彩情感，搭配红色、粉色、茶色等甜品的本色，更能让人感受到甜品带给人甜蜜、美好的心理感受。

○ 设计思考
在该设计中，直接采用图形的方式来展示甜品和品牌，简约的左文右图排版方式，获得了简单有效的宣传效果。

字体与版式设计

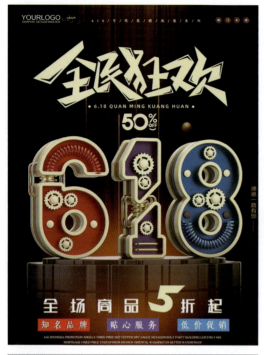

	CMYK 92,88,88,79	RGB 2,1,0
	CMYK 5,2,32,0	RGB 252,249,194
	CMYK 34,96,95,2	RGB 185,41,40
	CMYK 87,55,11,0	RGB 1,110,179

	CMYK 57,100,97,51	RGB 84,9,16
	CMYK 16,29,75,0	RGB 229,189,78
	CMYK 7,38,87,0	RGB 246,178,35
	CMYK 0,72,80,0	RGB 255,105,45

○ 同类赏析

这是一张"618"电商节促销活动海报，海报的视觉中心位置直接展示出"618"数字，通过各类金属材质和零件设计，让字体更加新颖、奇特。

○ 同类赏析

电影海报中的"哪吒重生"文字运用古朴风格设计，更表现了身处平民区的哪吒与富人区东海权贵三太子展开对抗的坚定决心和重生的希望。

○ 其他欣赏 ○　　○ 其他欣赏 ○　　○ 其他欣赏 ○

3.3.4 可爱卡通风格与灵活手绘风格

将可爱卡通风格应用到字体设计中是一种跨越度很大的尝试，这种风格的字体可以让画面呈现出诙谐自如、活泼可爱的特点，拥有一定的亲和力和亲切感，给人一种充满生机的、可爱的、天真的、富有孩子气的感觉。

手绘即徒手书写出来的文字或图案，它是应用于各个行业手工绘制图案的技术手法。运用手绘风格的字体会获得一种夸张、随意、灵活的视觉效果，创意感十足。

| | CMYK 56,6,92,0 | RGB 130,192,57 | | CMYK 53,26,2,0 | RGB 131,171,223 |
| | CMYK 7,36,74,0 | RGB 245,182,77 | | CMYK 42,91,17,0 | RGB 173,51,134 |

○ 思路赏析

在整个彩色笔包装盒设计中，运用古灵精怪的大眼怪兽为圆形，夸张的大嘴镂空设计可以让彩色铅笔构成怪兽五彩斑斓的牙齿，可爱卡通的字体设计让整个包装更显得顽皮稚嫩。

○ 配色赏析

嫩黄色、天蓝色和橙色都是相对比较明快的颜色，运用这些颜色作为底色，搭配彩色笔丰富的颜色效果，让整个产品的颜色更加鲜艳，更加吸引小朋友。

○ 设计思考

本款彩色铅笔包装设计充分考虑了小朋友天真活泼的少年心性和无拘无束的儿童特点，采用夸张、俏皮的卡通元素，营造出轻松鲜明的视觉效果。

	CMYK 5,18,66,0	RGB	252,217,101
	CMYK 44,1,44,0	RGB	158,214,169
	CMYK 82,100,54,29	RGB	67,25,71
	CMYK 5,60,52,0	RGB	242,134,108

	CMYK 28,90,80,0	RGB	198,59,56
	CMYK 77,54,100,21	RGB	68,93,10
	CMYK 0,49,82,0	RGB	254,160,49
	CMYK 66,75,74,38	RGB	82,57,52

◯ 同类赏析

在零食的包装设计中，如果圆润的卡通字体与包装的整体风格一致，再适当在字体中添加一些卡通元素，就可以让整个设计更加充满童趣。

◯ 同类赏析

在旅游宣传海报中，醒目的手绘风格字体不仅可以调节版面的留白区域，这种不拘束的随意风格更能让人产生放飞自我去旅游的轻松心情。

◯ 其他欣赏 ◯ ◯ 其他欣赏 ◯ ◯ 其他欣赏 ◯

第 4 章

字体的创意设计与技巧提高

学习目标

在进行字体设计时,要想让字体紧紧抓住观者的视线,就必须做到细致、创意。然而创意不是一蹴而就的,尤其对于新手设计字体而言,更需要一个过程。本节将从方法和技巧两大方面具体介绍如何进行字体的创意设计,供读者参考学习。

赏析要点

创意灵感源于对生活的感悟
向其他艺术门类学习
变形设计
联想设计
装饰设计
笔画共用与笔画相连
笔画省略与笔画拉长
笔画叠加与错位交叠
粗细对比与化曲为直

字体与版式设计

4.1 字体设计创意灵感

　　字体是平面设计作品中不可或缺的元素，无论何种设计作品，更具创意的字体设计可以让作品获得更好的视觉传递效果。因此，在进行海报或者广告等版式设计时，一定要创造出具有魔力的字体效果，这样才能紧紧抓住读者的眼球。对于创意灵感，如何寻找呢？这就是本小节要讨论的内容。

4.1.1 创意灵感源于对生活的感悟

创意是创造意识或创新意识的简称，它是指对现实存在事物的理解以及认知，所衍生出的一种新的抽象思维和行为潜能。

简单理解，就是把生活中所见所闻与品牌或产品进行巧妙地重组，然后得到一种新的呈现方式或表达方式。

创意不是天生的，它是源于对生活的感悟。真实生活是视觉、听觉、嗅觉、味觉、触觉的综合体，在真实的生活中，我们能真切地看到、听到、闻到、尝到、触摸到的一切事物，都是创意想法的素材来源，这也很好地说明了"创意来源于生活"。

◆ 第一，要养成善于观察的习惯

任何的创意都不是凭空想象的，它是来自对现实生活时时刻刻的观察，通过观察不断累积，当脑袋中装有足够的"货"后，创意的想法就一定会比别人多。

如果平时不善于观察，没有积累足够的"素材"，在需要的时候，就算绞尽脑汁，也不一定能够想出好的创意。

例如，"娃哈哈"品牌的命名就是源自一首新疆民歌《娃哈哈》的歌曲名称，当时这首民歌以其特有的欢乐明快的音调和浓烈的民族色彩被广泛传唱，将这样一首广为流传的歌曲与产品商标联系起来，其本质就是《娃哈哈》歌曲与企业品牌的重新组合，从而改造成自己的品牌资产。

◆ 第二，对生活保持一颗充满好奇的心

事物都有多面性，同一种事物，不同的人看，由于看的角度不同，会看到不同的内容；即使是同一个人，在不同的阶段或以不同的心情，再次看同一种事物，也会产生不同的观点。

因此，做设计，无论何时，都要让自己保持一颗充满好奇的心，从不同的角度去发现事物的美。而且好奇心还会驱动我们主动去思考，往往创意想法就在你主动思考的时候产生。

4.1.2 向其他艺术门类学习

作为设计新手，短时间内如果很难创作出独具风格的创意作品，此时不妨多看多学习，看得多了，也就会激发自己的创意灵感。下面推荐几个比较具有特色的设计鉴赏网站，供新手设计者学习。

1. 综合门户网站

◆ 站酷（https://www.zcool.com.cn/）

站酷（ZCOOL），2006年8月创立于北京，深耕设计领域14年，聚集了约1200万设计师、摄影师、插画师、艺术家、创意人等，在设计创意群体中具有一定的影响力与号召力。

目前站酷旗下除拥有主站设计师互动平台站酷网之外，还重点打造了一站式正版视觉内容交易平台——站酷海洛、艺术设计在线教育平台——站酷高高手、知识产权服务平台——站酷知产。站酷的这一系列生态布局，为设计创意从业者在学习、展示、交流、就业、交易以及创业等各个环节提供了优质的专业服务。

◆ 花瓣（https://huaban.com/）

花瓣网是一家"类Pinterest"网站，是一家基于兴趣的社交分享网站，网站为用户提供了一种简单的采集工具，可以帮助用户将自己喜欢的图片重新组织和收藏起来。

◆ Inspiration DE（http://www.inspirationde.com）

Inspiration DE是摄影、室内设计、网页设计、用户界面和用户体验、数字艺术、插图、平面设计等设计灵感的在线来源。是设计师常用的寻找设计和创意灵感的国外网站。

2. 特定功能网站

◆ Pexels（https://www.pexels.com/）

Pexels 是一个提供海量共享图片素材的网站，它可以帮助设计师、自媒体工作者和所有正在寻找图像的人找到可在任何地方免费使用的精美照片。此外，该网站也同样会提供一些质量很高的免费视频素材。但由于是国外网站，访问速度不会太快。

- Dieline（https://thedieline.com/）

Dieline是致力于包装设计13年的老牌网站，它不仅提供专业的包装设计知识，也是供包装设计师分享作品、交流专业知识的平台。

- Yipori（http://www.yipori.com/）

Yipori卡哇伊可爱插画创作网是英国的一名叫作克里斯亚历山大的插画师公布的以"卡哇伊"为主题的卡通儿童插画作品，特地为孩子们打造轻松风趣的插画集、壁纸、兴趣图片等作品。

4.2 字体创意设计方法

我们知道文字是由横、竖、点和圆弧等线条组合成的字符，对字体的创意设计即是对这些组成结构进行调整和设计，以创造出更富表现力和感染力的字体效果，从而把字体呈现出的内容更准确、鲜明地传达给观众。本节就来介绍几种常见的字体创意设计方法，供大家学习参考。

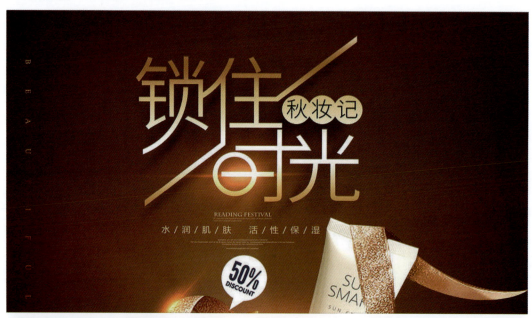

4.2.1 变形设计

字体变形设计是创意设计中最常见的一种设计方法,其主要就是对构成字体的笔划、线条等部分进行一些细节创意设计。

例如将字体中的方角结构设计为直尖、弯尖、斜尖、卷尖等尖角或者圆角等,又如将字体中的某些笔划设计得比其他笔划更粗,或者将某些笔划设计为尖角,从而获得一种特殊的表现效果,让字体更具吸引力。

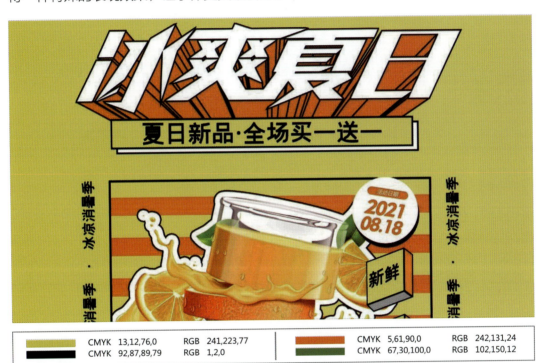

| | CMYK 13,12,76,0 | RGB 241,223,77 | | CMYK 5,61,90,0 | RGB 242,131,24 |
| | CMYK 92,87,89,79 | RGB 1,2,0 | | CMYK 67,30,100,0 | RGB 102,150,12 |

○ **思路赏析**
这是某店铺夏日饮品促销海报,画面采用水果插画和饮品插画来展示产品,"冰爽夏日"四个字更是采用尖角手法让字体的笔画形成特殊的形态,整体烘托出透心凉的冰爽效果。

○ **配色赏析**
画面以黄色做底色,搭配橙色和不同色调的黄色、橙色,营造出热烈、明快的促销氛围。白色的文字搭配橙色的阴影效果,让字体更加立体、醒目。

○ **设计思考**
整个促销海报巧妙地使用明亮、鲜艳的色彩,这样更容易吸引观众的注意力,通过展示饮品原料和成品,让观者能够更直接地感受到饮品的新鲜与美味。

字体与版式设计

	CMYK	90,77,86,68	RGB	10,27,21
	CMYK	45,100,95,15	RGB	149,27,38
	CMYK	16,34,71,0	RGB	226,181,88
	CMYK	14,69,91,0	RGB	226,110,33

	CMYK	74,34,83,0	RGB	77,141,81
	CMYK	61,0,7,0	RGB	71,207,247
	CMYK	26,86,51,0	RGB	203,66,94
	CMYK	78,62,29,0	RGB	77,100,144

○ 同类赏析

尖角设计的字体本身就能给人一种坚挺、硬朗的心理感受，海报采用这种字体设计可以很好地与电影主题契合。

○ 同类赏析

在海报中采用将部分笔画设计为不同粗细的形状，在形象和感官上都可增加一定的艺术感染力，给人一种有趣、充满活力的视觉感受。

○ 其他欣赏 ○ 其他欣赏 ○ 其他欣赏

4.2.2 联想设计

创意字体的联想设计主要是根据文字本身的字面意思或者设计主题，联想到密切相关的其他事物，利用该事物的图案效果来替代字体中的某些笔划或者全部笔划，从而让字体整体呈现出一种与众不同的创意视觉效果。

通过这种设计，还能让字体传递的信息更加形象，而且画面主题也表达得更加直接。因此，这也是创意字体设计中的一种常见设计手法。

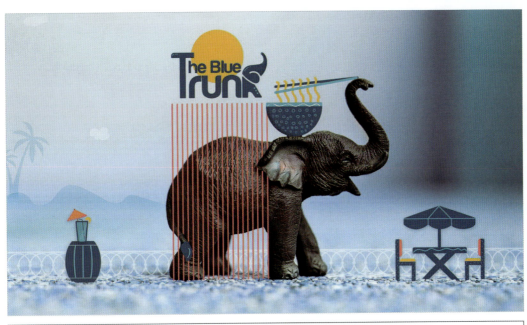

| | CMYK 92,66,33,0 | RGB 2,90,136 | | CMYK 4,31,90,0 | RGB 254,194,0 |
| | CMYK 2,69,49,0 | RGB 247,114,107 | | CMYK 31,7,2,0 | RGB 186,220,245 |

○ **思路赏析**

这是大象餐饮品牌 VI 视觉设计作品，画面以大象为主体画面元素，突出公司的品牌，在大象两侧和大象颈部都添加与饮食相关的插画，让公司的营业产品一目了然。

○ **配色赏析**

画面整体以蓝绿色为基调，通过不同明度的蓝色，营造出朦胧、神秘的视觉效果，整体画面中点缀黄色和橙色，冷色调中带有暖色系色彩，给人一种清新、轻松、愉悦的心理感受。

○ **设计思考**

画面的创意设计亮点在于品牌文字，通过联想设计将"The Blue Trunk"文字构造成一只大象，这与公司的餐饮文化高度统一。

	CMYK 51,22,91,0	RGB 147,174,57
	CMYK 1,66,23,0	RGB 249,122,149
	CMYK 51,93,100,30	RGB 120,37,23
	CMYK 80,82,8,0	RGB 82,67,152

	CMYK 30,56,93,0	RGB 195,130,38
	CMYK 66,44,80,2	RGB 106,128,79
	CMYK 29,95,79,0	RGB 196,44,56
	CMYK 88,46,80,7	RGB 2,113,81

○ 同类赏析

在促销海报中，从"日"字本身的字面意思进行联想，将其设计成一个太阳图案，让主题文字显得更加俏皮、活泼。

○ 同类赏析

在肯德基的饮品促销海报中，将"宠爱"文本的"宠"字上方的点笔画通过联想设计为爱心，更传达出浓浓的爱意。

○ 其他欣赏　　　○ 其他欣赏　　　○ 其他欣赏

4.2.3 装饰设计

　　创意字体的装饰设计就是在基本字型的基础上对字体的笔画或者词组的构造进行装饰、变化和加工设计。

　　这种设计相较于前面介绍的变形设计来说，更灵活多变，而且效果更具独特和设计性。这种字体设计手法在促销海报、宣传海报中比较常用。需要注意的是，装饰的风格与文字的内容一定要保持协调、统一。

○ 思路赏析
这是一张户外活动宣传招贴海报，海报以人物游泳、戏水的插画图案为主要元素，直接烘托出"泳池欢乐趴"这一主题活动内容。

○ 配色赏析
画面以蓝色为主色调，与水上游泳活动这一主题呼应。主题文字采用黄色＋白色＋蓝色进行搭配，给人一种宁静、清凉的视觉感受。

○ 设计思考
海报中的"盛夏狂欢季"文字在保持字体结构完整的基础上，通过加工设计，将文字中的撇笔画和捺笔画的尾部卷起来，形成一种卷叶形装饰效果，使字体更加富有欢快感和喜悦感。

	CMYK	62,19,87,0	RGB	112,169,72
	CMYK	38,84,100,3	RGB	178,71,27
	CMYK	15,9,74,0	RGB	237,226,85
	CMYK	59,85,87,46	RGB	87,40,32

	CMYK	87,51,45,1	RGB	0,112,131
	CMYK	5,79,67,0	RGB	240,87,71
	CMYK	17,39,88,0	RGB	226,169,38
	CMYK	93,88,89,80	RGB	0,0,0

○ 同类赏析

宣传海报中的"鲜"文字通过联想设计将"田"结构用柠檬替代，此外在"柠"和"场"文字上添加细小的装饰，让字体显示更有趣。

○ 同类赏析

在如上的海报中，将字体的样式进行延展拉伸设计，切实融入到场景中，表达信息的同时又提高了画面的空间感，增强了画面的视觉冲击力。

○ 其他欣赏 ○　　　　○ 其他欣赏 ○　　　　○ 其他欣赏 ○

4.3 字体创意设计实战技法

在设计领域,字体也是一种视觉图形,要对其进行设计,可以简单地从协调笔画与笔画、字与字之间的关系入手,强调节奏与韵律,就能设计出神形兼备的字体效果。对于新手字体设计者来说,可能还是会觉得很难,这里就来介绍几种具体的字体创意设计实战技法供读者借鉴。

字体与版式设计

4.3.1 笔画共用与笔画相连

笔画共用主要是通过选择字与字之间有共同联系的笔画，通过错位、合并等方法将共同的笔划合二为一。笔画相连是指根据字与字之间的笔画的特点进行巧妙相连，在进行相连设计时一定要注意笔画的顺势而为，不要为了相连而破坏字体结构。

笔画共用与笔画相连都是字体创意设计中广泛运用的一种设计技巧。通过这两种方法设计出来的字体效果，其整体性比较强，而且创意感也十足。

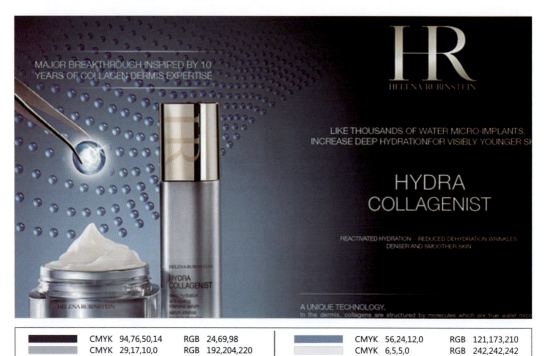

| | CMYK 94,76,50,14 | RGB 24,69,98 | | CMYK 56,24,12,0 | RGB 121,173,210 |
| | CMYK 29,17,10,0 | RGB 192,204,220 | | CMYK 6,5,5,0 | RGB 242,242,242 |

○ 思路赏析
HR赫莲娜源自法国欧莱雅集团顶级奢美品牌。在宣传海报中，让产品成为画面的视觉焦点，增强了视觉冲击力，右上角的"H"和"R"字母共用竖笔画，独具特色，大大增强了品牌宣传力度。

○ 配色赏析
整张宣传海报采用冷色调的蓝色作为底色，通过色调的变化，逐渐渐变成蓝黑的颜色，画面中大量使用具有精致光感的色彩，从而更好地突出了产品质感和高贵感。

○ 设计思考
这是典型的图文搭配版式设计，用图片展示产品形象；通过文字描述产品特色。为了增强白色文字的识别度，将其布局在右侧偏暗的位置，使整个版面布局更协调。

	CMYK 74,0,81,0	RGB 1,186,93
	CMYK 6,5,55,0	RGB 254,241,137
	CMYK 0,61,45,0	RGB 255,136,120
	CMYK 0,0,0,0	RGB 255,255,255

	CMYK 5,87,63,0	RGB 239,65,75
	CMYK 4,18,44,0	RGB 252,221,156
	CMYK 58,61,76,11	RGB 123,99,71
	CMYK 76,47,7,0	RGB 64,127,194

○ 同类赏析

在化妆品促销海报中，将数字"5"的横笔画顺势与文字"月"顶部的横线相连，创造出十分独特的字体形态。

○ 同类赏析

海报中的"快"和"递"两字，"服"和"务"两字之间，虽然笔画不相同，但是通过寻找平衡点将其相连，也别有一番风味。

○ 其他欣赏 ○　　　○ 其他欣赏 ○　　　○ 其他欣赏 ○

4.3.2 笔画省略与笔画拉长

笔画省略是指将字型中的某些笔画删去，以达到精简化、个性化的目的，突出文字的特点。但是需要注意的是，笔画的省略程度以省略笔画后依然能够认出字义为底线，不能省略到字都不认识。

笔画拉长就是强行延伸字体的笔画，使字体看起来更文艺、更清新、更具力量感。

| | CMYK 89,54,54,5 | RGB 2,105,114 | | CMYK 71,5,22,0 | RGB 3,189,212 |
| | CMYK 94,86,78,70 | RGB 5,16,22 | | CMYK 0,0,0,0 | RGB 255,255,255 |

○ 思路赏析

这是一组时尚人物的Banner设计作品，设计中展示了对人物素材的不同处理方法，包括装饰元素、褪底、色彩叠加、图文叠加等不同处理技巧。

○ 配色赏析

孔雀蓝的主色调为整个页面定下了高贵基调，不同色调的孔雀蓝渐变变化也很好地呈现出刚柔并济的缥缈与神秘画面。白色字体的搭配让画面凸显出清新感。

○ 设计思考

作品中的白色主题字采用笔画省略处理方法进行设计，这种虚实结合的设计方式，让整个画面看起来更时尚，这也与作品展示的时尚主题内容高度一致。

	CMYK 93,88,89,80	RGB 1,1,1
	CMYK 22,11,13,0	RGB 209,219,221
	CMYK 46,79,86,11	RGB 151,75,52
	CMYK 0,0,0,0	RGB 255,255,255

	CMYK 13,83,20,0	RGB 227,75,136
	CMYK 50,20,2,0	RGB 138,186,232
	CMYK 89,75,0,0	RGB 43,76,171
	CMYK 6,92,86,0	RGB 238,45,38

○ 同类赏析

该平台广告顶部的"A"和"E"字母,以及下方的"U""O"和"50"文字都采用了省略笔画的字体设计手法,使整个版面的字体看起来更具时尚感。

○ 同类赏析

在空调促销海报中,广告语中的"风"文字的撇笔画和捺笔画都被可以拉长,形成风的形象,让整个意境表达更直接。

○ 其他欣赏 ○ ○ 其他欣赏 ○ ○ 其他欣赏 ○

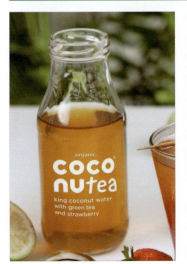

字体与版式设计

4.3.3 笔画叠加与错位交叠

笔画叠加与错位交叠都可以让设计的字体呈现出一种动感和层次感。

笔画叠加通过将字与字的笔画，或者字与图形相互重叠的设计手法，让二维平面的字体能够展现出三维的立体空间感。错位交叠主要是针对字而言，具体是指将两个或者多个字按照上下位置有节奏的排列，组合成一个整体，使字体整体更有韵律感。

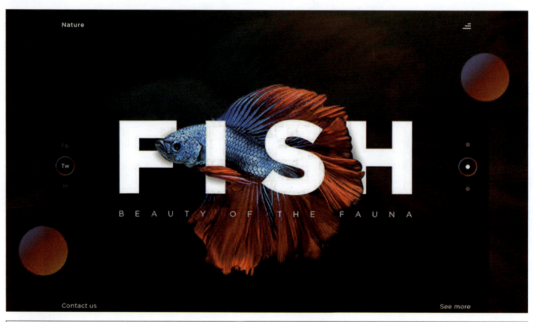

| CMYK 82,85,84,72 | RGB 26,14,14 | CMYK 69,77,77,46 | RGB 70,49,44 |
| CMYK 50,100,100,31 | RGB 121,7,7 | CMYK 81,49,12,0 | RGB 40,121,184 |

○ 思路赏析

该创意banner标题设计作品，设计师在其中采用了切割、穿插、渐变、重复等设计方式，这些创意都能让标题脱颖而出。

○ 配色赏析

画面整体以棕红色作底色，这种颜色稍红中带有棕色，是一种时尚而且有气质的颜色，白色的文字在整个画面中醒目、突出。红色与蓝色的点缀，让版面色调更有层次感。

○ 设计思考

斗鱼从"FISH"字母之间穿过，英文字母的笔画与图案相互叠加，让整个画面的立体感凸显，通过字母与图形的巧妙组合，使单调的形象更加丰富。

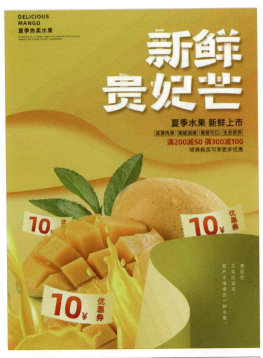

	CMYK 11,16,79,0	RGB 244,217,64
	CMYK 40,31,99,0	RGB 178,168,18
	CMYK 3,96,100,0	RGB 242,19,2
	CMYK 52,16,100,0	RGB 146,182,10

	CMYK 78,31,63,0	RGB 50,143,116
	CMYK 2,77,91,0	RGB 245,93,26
	CMYK 1,53,4,0	RGB 249,155,192
	CMYK 82,47,0,0	RGB 15,124,217

○ 同类赏析

该水果促销活动海报，"新鲜贵妃芒"采用典型的笔画叠加设计手法，每个汉字都具有丰富的层次感，视觉效果丰富。

○ 同类赏析

该端午节日海报，"端午"与"安康"文本通过错位交叠排列，让整个版面排列错落有致，也使字体整体更有韵律感。

○ 其他欣赏 ○

第 4 章 字体的创意设计与技巧提高

111/

4.3.4 粗细对比与化曲为直

粗细对比就是在字体设计中,将字型中的笔划设置为不同的粗细形状,从而让字体造型看起来更有特色。在运用这一字体设计手法时,通常应把横笔画减细,竖笔画加粗。

化曲为直主要是针对字型中带有弯形状的"曲"笔划,如撇、捺,将其全部改成横平竖直,从而让字体显得更加简洁、鲜明。

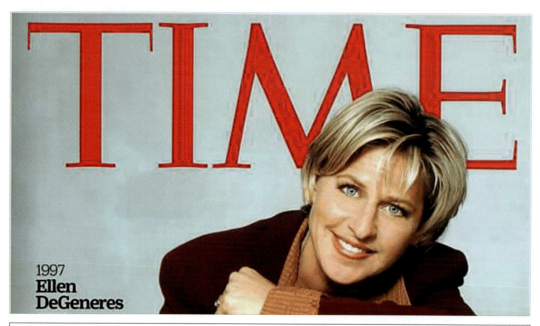

| | CMYK 24,3,14,0 | RGB 205,231,228 | | CMYK 4,95,85,0 | RGB 241,30,39 |
| | CMYK 59,85,90,46 | RGB 87,39,29 | | CMYK 12,52,72,0 | RGB 230,147,77 |

○ 思路赏析

这是时代周刊《TIME》为庆祝女性在艺术和经济等领域作出的重要贡献和取得巨大成就出版的刊物,因此选用具有代表性的女性作为封面设计的主要元素,主题明确,信息传递直接。

○ 配色赏析

淡绿色的页面背景,给人一种清晰、自然、舒适之感,再搭配红色的字体,赋予封面极强的视觉冲击力,让杂志主题文字更加醒目。

○ 设计思考

杂志名称"TIME"文字中的横笔画均比竖笔画细,这种创意字体设计手法让主题文字极具张力,让观众能够清晰地感受到杂志的主题和气质。

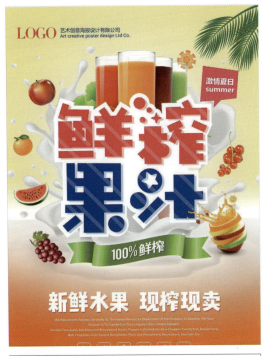

	CMYK 10,95,67,0	RGB 231,30,66
	CMYK 98,83,10,0	RGB 3,64,153
	CMYK 52,15,100,0	RGB 145,183,12
	CMYK 6,60,88,0	RGB 240,132,33

	CMYK 7,66,82,0	RGB 238,120,50
	CMYK 70,83,83,60	RGB 55,30,26

○ 同类赏析

该促销活动海报，画面中心位置的"鲜榨果汁"文本采用横细竖粗设计手法将字型中的笔划进行粗细对比，让画面更具鲜明的视觉效果。

○ 同类赏析

展览海报是一种美的艺术，本宣传海报中的字体采用化曲为直的设计手法进行设计，就是为了给观者创造出一定的想象空间。

○ 其他欣赏 ○ 其他欣赏 ○ 其他欣赏

第4章 字体的创意设计与技巧提高

4.3.5 字体正负形

正负形字体是平面设计中的一种常见字体，正形为一种形态，负形又是另一种形态，正负形空间是相辅相成的关系，给人两种感受，甚至是幻觉。

在字体创意设计中，正形是字型的笔划、字角、结构等组成部分，而负形是指其余的空白部分，这部分形成的图案，如果处理不好，会直接影响字体正形的美感。

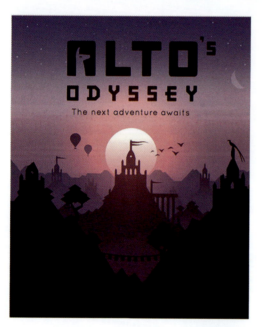

○ 思路赏析

Alto's Odyssey是一款禅系探索类游戏，右图是该游戏的Banner设计，设计者直接用游戏中的画面来设计Banner，更能吸引用户关注。

○ 配色赏析

画面整体以紫色作为主色调，紫粉色作为视觉中心的点缀，让整个画面显得既神秘，又浪漫。

	CMYK 100,92,48,9	RGB 0,50,101
	CMYK 0,0,0,0	RGB 255,255,255
	CMYK 65,80,7,0	RGB 122,73,155
	CMYK 80,22,90,0	RGB 20,152,76

○ 设计思考

画面中落日余晖洒在神秘的古堡建筑上，将游戏置于神秘的意境之中。方正的字体设计，结合"A"字母的正负形创意设计，让画面视觉效果更吸睛。

○ 同类赏析

◀ 左图是根据"Mouse"单词对"M"字母进行的创意设计，通过正负形手法，黑色部分构成M的轮廓，对空白区域进行点缀设计，从而形成不同面相的老鼠。

右图是某公司的Logo标志设计，▶ 取公司首字母"F"和"B"字母，通过正负形手法的设计，让二者完美地融合。

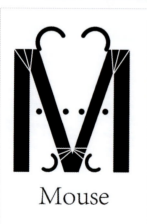

| | CMYK 0,0,0,100 | RGB 0,0,0 |
| | CMYK 0,0,0,0 | RGB 255,255,255 |

| | CMYK 0,0,0,100 | RGB 0,0,0 |
| | CMYK 0,0,0,0 | RGB 255,255,255 |

第 5 章

版式设计的布局构成与形式法则

学习目标

在平面构成中,点、线、面是版式设计的基本语言。要让版面设计更具美感和秩序感,除了要让这些基本语言遵循合理的布局设计原则,还必须遵循一定的规律和形式美原则。本节就来具体介绍版式设计的常见布局构成与形式法则。

赏析要点

满版型版式布局
骨骼型版式布局
分割型版式布局
对称型版式布局
中轴型版式布局
形式美法则1:对比
形式美法则2:调和
形式美法则3:对称
形式美法则4:韵律

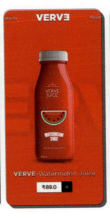

字体与版式设计

5.1 版式设计的布局构成

 版式设计的目的是传递信息，通过合理地布局空间视觉元素，可以使混乱的内容呈现出秩序感和美感，最大限度地发挥表现力，从而增强对主题的表达力。因此，版面的布局是版式设计的核心，它体现了作品整体的设计思路。下面具体来看看版式设计有哪些类型布局构成。

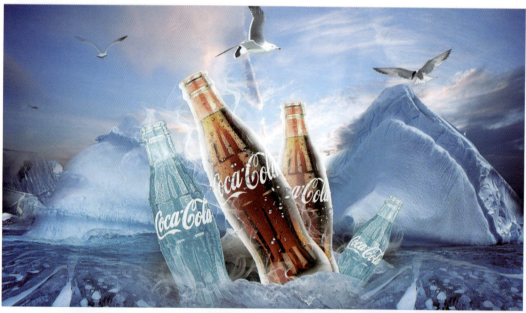

5.1.1 满版型版式布局

满版型版式布局是一种版面利用率比较高、留白比较少的布局方式。从字面意思来看，满版型版式布局的版面主要以图像充满整个版式为主，其重点是通过图片来传达信息，整个版面的视觉冲击力很强。

在这类版式布局中配文字时，文字通常放置在图像的上下、左右或中部（边部和中心），整个版面层次清晰、信息传达准确明了。

| | CMYK 88,51,82,15 | RGB 19,99,72 | | CMYK 64,50,100,7 | RGB 112,116,39 |
| | CMYK 12,21,34,0 | RGB 233,209,173 | | CMYK 0,0,0,0 | RGB 255,255,255 |

○ 思路赏析
这是某品牌护肤品宣传Banner设计，将产品置于水面，文字布局在中心图片的右侧，简约的画面却散发着大牌气息。

○ 配色赏析
画面以碧绿色作底色，大面积使用绿色和橄榄色，并配合精致的光感效果，让产品显示出晶莹剔透的质感，给人一种高贵、精致的视觉感受。

○ 设计思考
满版型版式布局最大的优势在于能够让用户感受到内容的紧凑感，让版面的气氛表达得更加充分，给人一种大方、舒适的感觉，具有传播速度快、视觉表现强烈的宣传效果。

第5章 版式设计的布局构成与形式法则

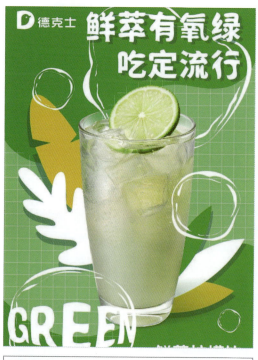

	CMYK 73,5,100,0	RGB 48,177,33
	CMYK 11,20,90,0	RGB 244,210,0
	CMYK 48,0,62,0	RGB 148,213,129
	CMYK 0,0,0,0	RGB 255,255,255

	CMYK 94,68,53,14	RGB 1,79,99
	CMYK 58,14,13,0	RGB 112,187,218
	CMYK 27,39,78,0	RGB 204,163,73
	CMYK 65,4,97,0	RGB 94,186,53

○ 同类赏析

海报中将饮品放大突出显示，在版面的上下方添加文字，这样展示能够牢牢抓住食客的眼球，令人垂涎欲滴。

○ 同类赏析

在产品推广海报中，将宣传图片铺满整个版面，在中部位置添加品牌名称，虽然画面简约，但是传达的效果却是最直接有效的。

○ 其他欣赏 ○ ○ 其他欣赏 ○ ○ 其他欣赏 ○

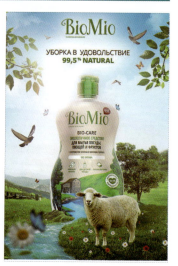

5.1.2 骨骼型版式布局

骨骼型版式布局是指将所有的设计元素按一定的骨骼框架排版，从而获得和谐与统一的视觉效果。常用的骨骼型布局有横向栏和竖向栏分割，也有横向和纵向同时分割的布局，还有变形骨骼型版式布局（基于骨骼的基本形态，合并取舍部分骨骼，寻求新的造型变化）。这种版式布局版面在视觉上平稳、舒适，操作也比较简单，是一种不容易出错的布局模式，常见于活动海报设计与杂志广告设计。

| | CMYK 8,92,72,0 | RGB 235,44,59 | | CMYK 0,0,0,0 | RGB 255,255,255 |
| | CMYK 84,61,7,0 | RGB 45,101,176 | | CMYK 28,55,77,0 | RGB 199,134,70 |

○ 思路赏析

这是米兰世博会俄罗斯馆2015年图册中的版面设计之一，整个版面采用变形骨骼型版式布局方式，各种元素排列错落有致。

○ 配色赏析

画面以红色作为画册的边距颜色，版心以白色作底色，这样的颜色搭配显得比较大气，而且中间白色的版面底色也能与颜色丰富的图片很好搭配，从而让整个版面较为清爽。

○ 设计思考

在进行图册类的版面设计时，为了更好地还原原图册的展示内容和效果，可以让版面更加灵活多变一些，只要注重规律性和协调性，也会有乱中有序的秩序感。

	CMYK	93,88,89,80	RGB	0,0,0
	CMYK	22,16,16,0	RGB	208,208,208
	CMYK	30,43,46,0	RGB	194,156,133
	CMYK	49,58,77,3	RGB	151,116,74

	CMYK	15,100,87,0	RGB	222,3,41
	CMYK	79,74,72,47	RGB	49,49,49
	CMYK	10,34,66,0	RGB	238,185,97
	CMYK	0,0,0,0	RGB	255,255,255

○ 同类赏析

上图的杂志版面中，采用竖向三栏分割版面，在每栏的上方排列文字，下方排列图片，图文分明，让分割更醒目、整齐，内容划分更清楚。

○ 同类赏析

上图所示的招聘海报采用的是横向分割和纵向分割同时存在的骨骼型版式布局，混合后的版式既有理性也有条例，版面也很活泼。

○ 其他欣赏　　○ 其他欣赏　　○ 其他欣赏

5.1.3 分割型版式布局

 分割型版式布局可看作特殊的骨骼型版式布局方式，这种布局方式是利用一条较为明显的分界线将整个版面分为上下或左右两部分，分别用于展示图片和文字，对于具体的分割比例则可根据画面效果来调整。相对而言，由于视觉习惯问题，左右型分割版式布局容易导致观者视觉心理的不平衡，从而感觉不如上下型分割版式布局的视觉流程自然。但若将分割线虚化处理，或用文字左右重复穿插，左右图与文就会变得更加自然和谐。

| | CMYK 92,88,86,78 | RGB 3,3,5 | | CMYK 0,0,0,0 | RGB 255,255,255 |
| | CMYK 37,28,23,0 | RGB 174,177,184 | | CMYK 18,25,56,0 | RGB 223,196,127 |

○ 思路赏析

这是某品牌护肤品的宣传Banner设计，画面左侧是人物，右侧是产品介绍文字与产品实物图像，将产品置于右侧的文字中，让整个画面更协调。

○ 配色赏析

画面以灰黑色作底色，人物也采用黑白照片，整个画面极具文艺复古的韵味。右侧产品图片和品牌名称采用金色颜色装饰，配合精致的光感效果，大大增强了画面的视觉冲击力。

○ 设计思考

这是典型的左右分割型版式布局，画面中弱化了分界线，通过人物图像和右侧内容之间的距离，形成无形的分界线，整个画面自然、和谐。

字体与版式设计

	CMYK	RGB
■	75,26,0,0	0,160,234
■	14,0,2,0	227,244,252
■	8,18,30,0	240,217,185
■	4,80,98,0	241,85,0

○ 同类赏析

上图运用淡蓝色和深蓝色将版面分割为上下两部分，上方放大显示的产品图片感性而有活力，下方配相关文字说明则理性而静止。

	CMYK	RGB
■	92,73,14,0	23,81,155
■	68,10,53,0	79,179,145
■	54,8,11,0	119,200,230
■	18,4,40,0	224,233,176

○ 同类赏析

在如上的电影海报中，画面以海平面为分割线将版面分割为上下两部分，整个版面层次分明，不会显得呆板无趣。

○ 其他欣赏 ○ ○ 其他欣赏 ○ ○ 其他欣赏 ○

5.1.4 对称型版式布局

对称型版式布局是一种比较常见的版面布局方式，它可以是上下对称，也可以是左右对称，但是一般以左右对称居多。

对称型布局很容易给人留下稳定、庄重、理性的印象。但运用不当也容易使人产生平庸、刻板的感觉，所以设计人员要对图像、色彩等方面进行全面处理。

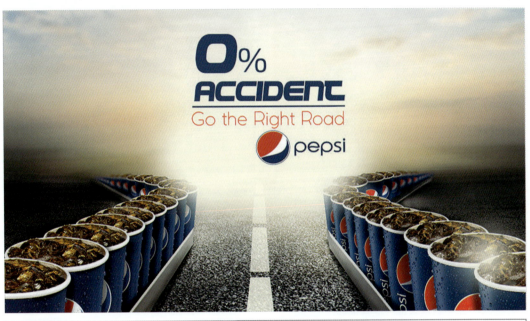

| | CMYK 100,86,43,7 | RGB 7,59,107 | | CMYK 0,0,0,0 | RGB 255,255,255 |
| | CMYK 12,94,78,0 | RGB 227,41,52 | | CMYK 5,14,28,0 | RGB 247,227,192 |

○ 思路赏析

这是百事可乐饮品的宣传海报，海报中沿着路面延伸的方向对称排列着两组饮品图片，画面对称中又表现出一定的韵律美，十分吸睛。

○ 配色赏析

红、白、蓝三色的绝妙搭配是百事可乐品牌形象的象征，画面选用这3种颜色作为主题色进行搭配设计，是百事可乐品牌形象的延伸和体现，让品牌得以更好地展现和宣传。

○ 设计思考

这是典型的左右对称型版式布局，这种版式布局可以给观者带来稳定和安全感，而且版面中对称两个部分呈现曲线变化，也让整个版面显得不那么刻板。

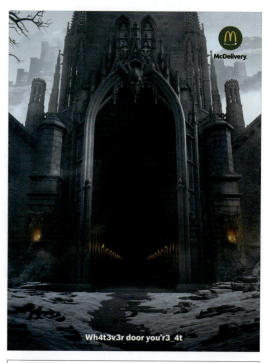

	CMYK 16,99,86,0	RGB 220,11,43
	CMYK 0,0,0,0	RGB 255,255,255
	CMYK 8,31,54,0	RGB 242,193,127
	CMYK 50,100,100,29	RGB 125,6,0

	CMYK 81,73,60,26	RGB 59,65,77
	CMYK 46,75,82,8	RGB 154,84,58
	CMYK 26,30,85,0	RGB 208,180,55
	CMYK 80,58,89,28	RGB 56,83,52

○ 同类赏析

在肯德基的春分节日借势海报中，通过白色和红色两种颜色将版面对称分割，两种颜色相互交融，你中有我，我中有你，创意十足。

○ 同类赏析

在麦当劳的创意广告海报中，通过对称结构的古城堡建筑来展现品牌的 M 标记，把视觉创意做到了极致。

○ 其他欣赏 ○　　**○ 其他欣赏 ○**　　**○ 其他欣赏 ○**

5.1.5 中轴型版式布局

中轴型版式布局属于一种对称的构成方式，它是将图形作水平方向或垂直方向排列，文字配置在上下或者左右。

当版面内容较多的时候，沿中轴水平方向排列可以给人一种稳定、平静以及含蓄的感觉；沿中轴垂直方向排列可以给人一种舒畅的感觉。当版面内容较少时，具有疏离、含蓄之感。

| | CMYK 6,98,95,0 | RGB 238,0,24 | | CMYK 0,0,0,0 | RGB 255,255,255 |
| CMYK 87,51,100,19 | RGB 22,97,6 | | CMYK 93,88,89,80 | RGB 0,1,0 |

○ 思路赏析

这是某品牌饮品的Banner设计，在纯色背景下，将图像垂直方向排列在版面的中轴位置，版面清晰，主题明确。

○ 配色赏析

饮品为西瓜汁，因此整个版面以产品原料颜色为主色，与主题保持一致，版面中整体颜色不多，而是较多地使用纯色色系，给人一种清新感。

○ 设计思考

在这个Banner设计中，整个版面设计比较简洁，内容较少，主体对象布局在画面中轴位置，十分醒目，宣传效果可观，在图像上下方配备文字说明，使整个版面更加协调、平稳。

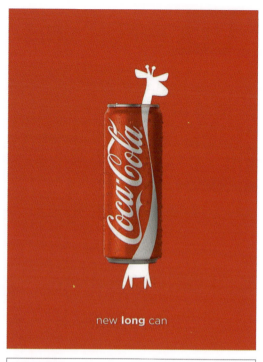

	CMYK 0,66,91,0	RGB 255,121,4
	CMYK 2,18,54,0	RGB 255,220,134
	CMYK 74,0,100,0	RGB 0,187,16
	CMYK 0,0,0,0	RGB 255,255,255

	CMYK 11,96,85,0	RGB 229,29,42
	CMYK 0,0,0,0	RGB 255,255,255
	CMYK 26,20,19,0	RGB 199,199,199

○ 同类赏析

在如上图的饮品推广中，在版面的垂直中轴位置直接展示饮品替代华丽的广告词，让宣传更加形象、直观，给人留下深刻印象。

○ 同类赏析

在可口可乐创意营销海报中，简单的中轴版面布局可将消费者从"复杂广告方式的审美疲劳"之中解救出来。

○ 其他欣赏 ○　　　　○ 其他欣赏 ○　　　　○ 其他欣赏 ○

5.1.6 倾斜型版式布局

倾斜型版式布局采用版面主体形象或多幅图像倾斜编排的方式，从而突出版面强烈的动感和不稳定感，容易引起观者的注意。依据主体倾斜的方向不同，倾斜型版式布局又可分为左倾斜和右倾斜两种。

这种版式布局方式刻意打破了版面的稳定和平静，赋予文字和图像更强烈的结构张力和视觉动感。通常，图像或文字倾斜的角度越大，产生的不稳定感就越强烈。

CMYK 18,8,11,0 　RGB 217,227,228	CMYK 0,68,42,0 　RGB 255,118,118	
CMYK 59,8,14,0 　RGB 101,196,224	CMYK 10,14,64,0 　RGB 244,222,111	

○ 思路赏析

这是关于"十年足记"的手工拼贴海报设计。画面中主体图像轮廓为一个足形，足掌中拼贴了带皇冠的数字"10"，整体造型设计与"十年足记"主题高度统一。

○ 配色赏析

画面以灰绿色作底色，营造出安静、诗意的意境。画面中搭配红色、黄色、天蓝色等比较鲜艳、醒目的颜色，让整个画面看起来更加丰富，也寓意了10年的丰富经历。

○ 设计思考

整体画面采用稍微倾斜的版式布局，打破了常规枯燥、普遍的横向排列或竖向排列局限，让海报更加灵活而富有趣味。

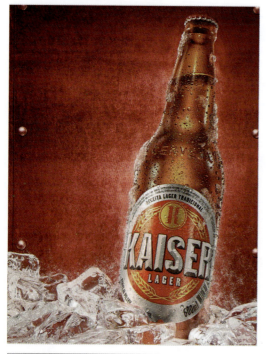

	CMYK 50,100,100,30	RGB 123,5,5
	CMYK 23,89,80,0	RGB 208,61,54
	CMYK 8,17,78,0	RGB 249,218,66
	CMYK 10,16,17,0	RGB 234,220,209

	CMYK 99,98,25,0	RGB 36,42,126
	CMYK 65,65,13,0	RGB 116,102,164
	CMYK 62,74,78,33	RGB 96,64,51
	CMYK 9,31,88,0	RGB 244,191,27

◯ 同类赏析

在啤酒营销海报中，红色作为主色调，烘托出热烈的氛围，将啤酒图像倾斜布局在冰块中，整个版面动感十足，极具渲染力。

◯ 同类赏析

在如上图的营销海报中用巧克力商品从版面中部斜向分割，主题文字也顺势倾斜，这种版面布局增强了画面的动态视觉效果，可让观者大饱眼福。

◯ 其他欣赏　　　　　◯ 其他欣赏　　　　　◯ 其他欣赏

5.1.7 曲线型版式布局

曲线型版式布局是指在版面布局时，将版面中的图片和文字以曲线型进行排列，设计出一种节奏感和韵律感较强的版面。

由于曲线型版式布局具有流动、活泼的特点，而且曲线和弧形在版面上的重复组合可以呈现出流畅、轻快、富有活力的视觉效果。因此，这种版式布局可以给人一种时尚、飘逸、柔软的感觉。

	CMYK 98,98,49,18	RGB 32,38,86		CMYK 0,87,77,0	RGB 254,60,48
	CMYK 88,69,36,1	RGB 44,87,129		CMYK 68,53,22,0	RGB 101,120,163

○ **思路赏析**
这是某品牌运动鞋的宣传海报，在画面中心展示的是奔跑的运动鞋产品。这样展示不仅让受众对产品的整体形象有更直观的了解，也更能体现运动的概念。

○ **配色赏析**
运动鞋的主题颜色是深蓝色+红色，这也是一种比较经典的色彩搭配，画面整体呈现出一种时尚之感。整个背景采用深蓝色作底色，让画面色彩更加和谐。

○ **设计思考**
虽然海报中心位置展示的是产品实物，但是整个版面采用的是流线型的曲线型版式布局，飘逸的祥云使运动鞋轻盈、透气的特点展示得淋漓尽致。

	CMYK 59,3,20,0	RGB 102,202,217
	CMYK 21,0,9,0	RGB 212,246,245
	CMYK 14,91,75,0	RGB 224,51,57
	CMYK 12,10,88,0	RGB 245,227,3

	CMYK 27,38,0,0	RGB 199,170,214
	CMYK 49,75,0,0	RGB 183,78,206
	CMYK 65,24,19,0	RGB 93,168,200
	CMYK 0,36,56,0	RGB 255,188,118

○ 同类赏析

在王老吉的小暑节气借势海报中，运用翻滚的波浪构造出版面的曲线造型，不仅体现出夏日的特点，更将观者的视线引导到品牌上。

○ 同类赏析

这是一款婴儿纸尿裤产品的宣传海报，海报以孕妈身形曲线来构造版面布局，将婴儿呵护在孕妇肚中，形象地传递了纸尿裤呵护幼儿的概念。

○ 其他欣赏 ○　　　　○ 其他欣赏 ○　　　　○ 其他欣赏 ○

5.1.8 重心型版式布局

重心型版式布局是将人的视线集中到某一处，产生视觉焦点，使主体更突出。通过不同的视觉引导，重心型版式布局又可以分为3种类型：第一种是主题内容直接以独立而轮廓分明的方式占据版面的中心位置；第二种是元素向版面中心聚集形成向心视觉；第三种是元素由中心向外扩散形成离心视觉。

| | CMYK 29,70,95,0 | RGB 197,104,35 | | CMYK 68,75,74,39 | RGB 78,57,52 |
| | CMYK 27,41,64,0 | RGB 202,160,102 | | CMYK 66,46,11,0 | RGB 103,133,187 |

○ 思路赏析

这是某披萨品牌的商业海报设计，用披萨结合"最佳食用场景"创意设计出海报画面，在提高品牌辨识度的同时也强化了顾客对品牌的定位认知。

○ 配色赏析

画面以浅灰色作为背景，主题图像采用与披萨食物同色系的橙色作为主色，突出了食物的特性。通过褐色和蓝色的点缀，让整个画面给人一种居家的舒适感。

○ 设计思考

这款披萨商业海报从布局上来看，采用典型的重心型版式布局，将主题内容置于整个画面的中心位置，背景效果也比较单一，从而让整个画面更简洁，主题信息传达也更直接。

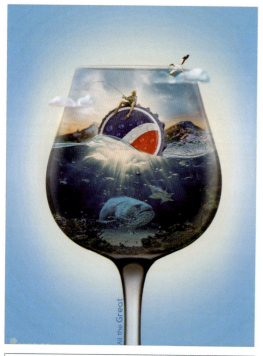

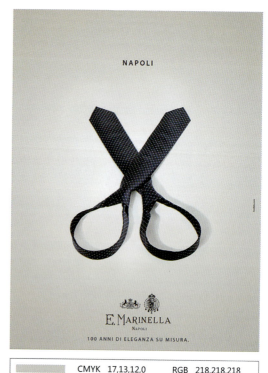

	CMYK	58,8,4,0	RGB	102,197,241
	CMYK	100,98,57,17	RGB	2,33,88
	CMYK	14,93,91,0	RGB	224,46,34
	CMYK	0,13,18,0	RGB	254,233,212

	CMYK	17,13,12,0	RGB	218,218,218
	CMYK	100,93,49,17	RGB	19,46,89

○ 同类赏析

在百事可乐的宣传海报中，将品牌Logo置于创意的高脚杯中，布局在整个画面的中心位置，让品牌更加醒目。

○ 同类赏析

在某品牌领带宣传海报中，将产品摆放成日常用品，置于纯色背景的焦点位置，创意十足。同时赋予了领带满满的亲切感和奢华感。

○ 其他欣赏 ○　　　○ 其他欣赏 ○　　　○ 其他欣赏 ○

5.1.9 三角形版式布局

三角形版式布局是指将版面中的各种视觉元素呈现三角形造型排列，这是一种比较具有创新性和突破性的布局方式，常用手法有两种，分别是上穿插三角形布局和下穿插三角形布局。

根据人们对图形的认识，相对于圆形、四边形等基本图形而言，三角形是最具稳定性的结构，因此这种版式布局还能给人一种创新中带有稳定的感觉。

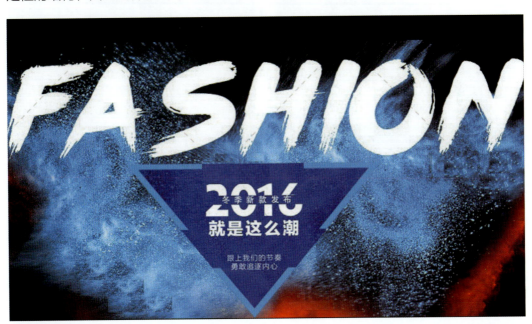

| | CMYK 85,62,0,0 | RGB 37,98,191 | | CMYK 0,0,0,0 | RGB 255,255,255 |
| | CMYK 99,98,49,17 | RGB 29,39,88 | | CMYK 100,89,0,0 | RGB 0,34,174 |

◯ **思路赏析**

这是某品牌服装冬季新款发布宣传海报，画面用醒目、时尚的笔刷效果设计"FASHION"字体，直接渲染了服装时尚的特性。

◯ **配色赏析**

海报用红色＋黑色作底色，搭配蓝色的烟雾粒子背景，整个画面更显时尚感，与海报主题高度统一。结合白色字体，给人以自然之感，就像大自然的蓝天白云一样，让人觉得舒展。

◯ **设计思考**

在该宣传海报中，烟雾的背景和笔刷字体都是相对随性和灵活的元素，搭配三角形创意文字排版，让整个版面效果在展现随性、个性、时尚的同时增加了一份稳定感。

	CMYK 61,72,100,36	RGB 95,63,25
	CMYK 93,88,89,80	RGB 1,0,0
	CMYK 0,93,16,0	RGB 254,11,129
	CMYK 19,45,87,0	RGB 219,157,46

	CMYK 40,100,100,6	RGB 172,4,4
	CMYK 70,96,94,69	RGB 47,3,4
	CMYK 16,22,48,0	RGB 226,204,146
	CMYK 0,0,0,0	RGB 255,255,255

◎ 同类赏析

在午夜俱乐部低音音乐派对宣传海报中,酷炫的颜色搭配烘托出派对动感的特性,下穿插三角形的布局方式让整个海报多了一份稳定的感觉。

◎ 同类赏析

在如上图所示的电影宣传海报中,上下两个三角形交叉布局,将主题内容稳稳地固定在版面中轴位置,从而准确地传达了电影内容。

◎ 其他欣赏 ◎ 其他欣赏 ◎ 其他欣赏

5.1.10 并置型版式布局

　　并置型版式布局就是将相同或者不同的图片以相同的大小在版面的不同的位置进行重复排列，让整个版面更严谨、规范。

　　并置型版式布局有比较和解说的意味，赋予原本复杂喧闹的版面以某种秩序、安静、调和与节奏感。

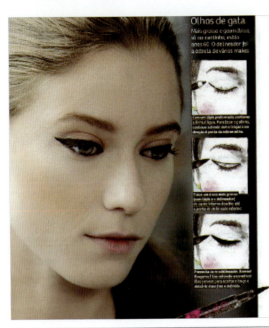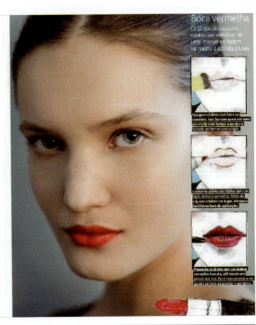

CMYK 92,88,86,78　　RGB 3,3,5
CMYK 37,28,23,0　　RGB 174,177,184
CMYK 0,0,0,0　　RGB 255,255,255
CMYK 18,25,56,0　　RGB 223,196,127

○ 思路赏析

这是某时尚美妆杂志中的对页版式设置，两页版式设计一样，都是以年轻、漂亮的女性化妆后的效果做底图展示，在页面右侧展示美妆分步图进行解说。

○ 配色赏析

版面的背景色调采用偏暗的色彩，这样可以很好地将人物轮廓呈现出来，结合深蓝色的眼部美妆效果和大红色的唇部美妆效果，让整个画面给人一种高冷、贵气的时尚感。

○ 设计思考

整个杂志页面采用图形化表达方式解说美妆过程，不仅有美妆步骤图，也有美妆效果图，而且两个页面以同样的方式将大小图有序地进行排列，是典型的并置型版式布局。

字体与版式设计

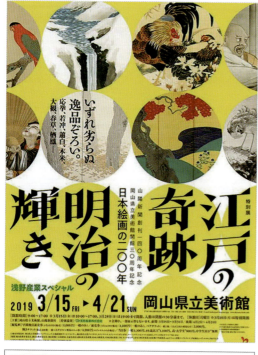

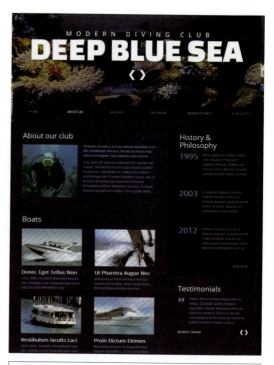

	CMYK	9,4,87,0	RGB	252,239,0
	CMYK	93,88,89,80	RGB	0,0,0
	CMYK	37,97,100,3	RGB	180,37,33
	CMYK	81,31,64,0	RGB	27,141,115

	CMYK	100,100,64,46	RGB	10,12,53
	CMYK	0,0,0,0	RGB	255,255,255
	CMYK	90,55,75,19	RGB	9,91,76
	CMYK	47,97,100,17	RGB	145,33,13

○ 同类赏析

在展览海报设计中用同等大小的圆形排列在整个版面中,以此来巧妙布局图片和文字的显示位置,让整个画面创意十足。

○ 同类赏析

这是某深海潜水俱乐部的网页设计页面之一。在页面中采用典型的并置型版式布局来排列各个组成部分,使复杂的版面排版层次分明。

○ 其他欣赏 ○ ○ 其他欣赏 ○ ○ 其他欣赏 ○

/136

5.1.11 自由型版式布局

自由型版式布局是一种新型的递视觉信息的设计艺术，其结构上没有严谨的对称，也没有明确的版块分割，而是依照设计中字体、图形内容随心所欲地编排。因此，这种方式给予了设计师足够的发挥空间。这种版式布局也有自己的特点，如版心自由性、版式对版心的不限定性、文字图形化、字体多样化、图像重构、版面结构性、内容传达趣味性、局部内容不可读性等。

	CMYK 6,35,91,0	RGB 249,185,0		CMYK 100,90,54,23	RGB 1,47,83
	CMYK 0,0,0,0	RGB 255,255,255			

○ **思路赏析**

这是某品牌果汁的营销海报设计。在海报中，以果汁构造出品牌的名称，不仅让观者对产品有视觉上的直观感受，也能让观者对品牌印象深刻。

○ **配色赏析**

该款果汁的包装盒上主要有3种颜色，分别是蓝色、白色和橙色，而海报巧妙地运用这3种颜色进行搭配设计，从色彩上加深观者对产品的记忆。

○ **设计思考**

在该营销海报中，版式布局上没有固定的版心位置，中心靠上位置显示品牌，左下方显示产品包装外观，右下角突出产品的特点，整个版式布局随意，给人一种活泼、轻快之感。

	CMYK 0,68,74,0	RGB 255,116,61
	CMYK 65,14,25,0	RGB 85,181,197
	CMYK 13,18,46,0	RGB 233,213,152
	CMYK 76,29,8,0	RGB 29,155,214

	CMYK 35,78,0,0	RGB 238,47,223
	CMYK 79,79,0,0	RGB 113,12,253
	CMYK 53,0,15,0	RGB 76,247,255
	CMYK 0,36,47,0	RGB 255,188,136

◎ 同类赏析

在某快递服务应用App营销宣传海报中，画面使用插画形式表述产品功能，不仅趣味性十足，更能引起观者的共鸣，达到有效宣传的目的。

◎ 同类赏析

在倒计时的数字海报中，将活动内容结合倒计时数字进行视觉呈现，色彩丰富，节奏感强。画面中多样、随意的字体样式，凸显出某种个性化。

◎ 其他欣赏 ◎ 其他欣赏 ◎ 其他欣赏

5.2 版式设计的形式美法则

　　版式设计是通过对文字与图形进行编排后所呈现出来的一种视觉效果。无论何种版式设计效果,都要注重美感的体现,这样才能吸引观者的眼球。而要想版式设计具有一定的美感,就必须遵循形式美法则。通过形式美法则,让文字和图形以一种和谐、统一的方式呈现出来。

5.2.1 形式美法则1：对比

对比是将相同或相异的视觉元素做差异对照编排所运用的设计手法。版面中的图形和文字在形与形、形与背景上均存在大小、明暗、强弱、粗细、黑白、疏密、高低、远近、硬软、直曲、浓淡、动静、锐钝、轻重等对比因素，通过对比产生冲突，从而在视觉上给人一种丰富、强烈、清晰的感觉。

○ 思路赏析

在戏剧剧目海报中，选取当前戏剧内容中最具代表性的画面作为海报的主视觉元素，以插画形式进行呈现，韵味十足。

○ 配色赏析

海报用一明一暗的红色与黑色进行对比，让画面非常耀眼，给人一种醒目、刺激的视觉感受。

	CMYK	RGB
	23,100,100,0	209,5,4
	93,88,89,80	0,0,0
	66,58,55,4	105,105,105
	0,0,0,0	255,255,255

○ 设计思考

海报选用红和黑作为主体表达色，与戏剧主题"红与黑"保持一致，将主人翁的自尊与自卑，野心与诱惑，攀升与堕落心理尽数展现。

○ 同类赏析

◀左图是关于国际劳动妇女节的节日宣传海报，海报设计时使用了对比手法，充分体现了女性可刚可柔的独特魅力。

右图是关于某电商平台旗下的生鲜▶品牌推广海报，海报通过形象的人物年龄对比来推广"生鲜"概念，宣传直接，且画面趣味十足。

	CMYK	RGB		CMYK	RGB
	22,84,67,0	209,73,73		56,78,71,21	119,68,65
	57,11,21,0	115,191,207		19,81,72,0	215,82,67
	79,40,70,1	56,129,100		3,12,38,0	253,231,173
	10,41,89,0	239,170,30		16,0,60,0	237,254,122

5.2.2 形式美法则2：调和

调和即和谐融洽，版面调和包括两方面内容，一是内容与形式的调和，二是版面各部位、各视觉要素之间，寻求相互协调的因素。具体是指通过寻求共同点，合理地安排版面内容和表现形式，缓和各元素之间的矛盾，使版面获得适合、舒适、安定、统一的视觉效果。

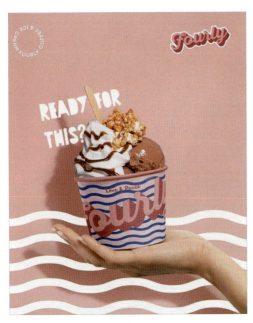

○ 思路赏析

这是某品牌甜品的VI设计，作品设计为用手托住产品将其融入到粉色的背景中，可以带给人甜美、舒适、放松的愉快心情，这也与甜品本身的特点高度统一。

○ 配色赏析

整个色调采用粉色系，营造出轻松、温馨的氛围，在包装盒上点缀蓝色波纹，更显清晰、淡雅。

	CMYK 7,38,16,0	RGB 240,183,190
	CMYK 88,77,7,0	RGB 51,75,161
	CMYK 22,63,52,0	RGB 210,121,107
	CMYK 0,0,0,0	RGB 255,255,255

○ 设计思考

整个版面布局简单而不失活力，通过波纹为简单的画面平添几分动感，完美调和了版面内容简单效果。

○ 同类赏析

◀ 左图是某电影宣传海报，画面以深邃的星空作底色，与电影奇幻剧情的风格达到和谐统一。整个布局也注重内容的调和，上图下文，让整个版面更安定。

右图推广海报的中间渐变底色让上下的重量感突出，将产品原料及成品图放置在该位置，整个画面轻重效果就达到了完美协调。▶

	CMYK 99,90,57,34	RGB 14,41,70
	CMYK 29,8,22,0	RGB 194,217,207
	CMYK 21,50,86,0	RGB 214,146,49
	CMYK 56,76,91,29	RGB 112,66,40

	CMYK 81,50,0,0	RGB 41,119,201
	CMYK 3,37,81,0	RGB 252,183,54
	CMYK 12,85,97,0	RGB 228,70,22
	CMYK 60,3,88,0	RGB 115,194,69

5.2.3 形式美法则3：对称

对称是指以某一点为中心，其左右或上下因同等、同量和同形而形成的平衡。因此，对称可以分为相对对称与绝对对称。其中，相对对称是指对称的双方或多方量相同，但形状和颜色不一样；而绝对对称是指对称双方或多方的量、色和形都相同。一般多采用相对对称手法，以避免过于严谨。对称一般以左右对称居多。

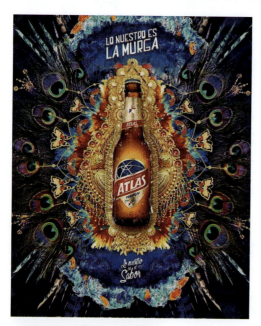

○ 思路赏析

这是某品牌的啤酒广告海报，整个画面元素丰富，缤纷多彩，在中心位置展示啤酒产品，焦点突出，宣传直接。

○ 配色赏析

画面用色丰富，搭配协调，中心位置是暖色系，四周是冷色调，更凸显中心位置产品的品质与贵气。

	CMYK 51,99,100,33	RGB 118,20,9
	CMYK 96,80,0,0	RGB 18,66,166
	CMYK 80,28,100,0	RGB 38,144,20
	CMYK 7,41,91,0	RGB 244,171,14

○ 设计思考

海报以中轴线为轴心，采用左右对称形式来排版广告内容，并从颜色、元素、布局上进行创意对称设计，视觉效果丰富。

○ 同类赏析

◂ 左图的音乐节宣传海报，以一把吉他作为海报的视觉主体，通过相对对称的表现形式，传递音乐节的主题和具体活动内容，创意十足。

右图是贝壳找房节气宣传海报，设 ▸ 计师运用对称的自然环境设计元素，让整个画面整齐、有序。

	CMYK 100,98,42,0	RGB 2,24,133
	CMYK 28,70,95,0	RGB 198,104,34
	CMYK 0,0,0,0	RGB 255,255,255
	CMYK 72,80,74,51	RGB 61,41,42

	CMYK 11,13,35,0	RGB 237,223,178
	CMYK 14,89,62,0	RGB 224,59,76
	CMYK 93,88,89,80	RGB 0,0,0
	CMYK 28,6,23,0	RGB 197,221,207

5.2.4 形式美法则4：韵律

韵律是音乐中的概念，在平面设计中，韵律就是图形、文字、色彩等视觉要素在组织排列或表现方式上的一种富有节奏的变化形式。它能增强版面的感染力，开阔版面的艺术视野。静态版面中的韵律感主要建立在以比例、轻重、反复以及渐次的变化为基础的规律形式上，通过各种视觉要素逐次运动而出现韵律感和秩序感。

○ 思路赏析

这是某品牌牛奶的营销广告，广告以比喻手法，将牛奶比喻成两个跳舞的舞者，形象直观地表达了牛奶带给消费者的营养价值，可让消费者充满活力。

○ 配色赏析

海报以渐变蓝色作底色，搭配牛奶白色，营造舒适、自然的氛围。红绿色的点缀，让画面效果更活泼。

	CMYK	100,91,44,6	RGB	2,53,106
	CMYK	0,0,0,0	RGB	255,255,255
	CMYK	27,84,97,0	RGB	200,72,33
	CMYK	76,37,94,1	RGB	73,134,65

○ 设计思考

将创意的牛奶舞者合成与有趣的果蔬插画应用到牛奶营销海报中，增强了画面的节奏感与韵律感，可让观者大饱眼福。

○ 同类赏析

◀ 左图是插画风格的芬达商业海报，高饱和度的色彩搭配，趣味十足的形象场景设计，让画面充满了活力与趣味。

右图是啤酒推广海报，通过啤酒喷 ▶ 洒效果增强了画面的张力，使画面产生了发射式的韵律美。

	CMYK	4,49,89,0	RGB	248,157,25
	CMYK	67,14,77,0	RGB	91,172,96
	CMYK	22,95,100,0	RGB	209,39,24
	CMYK	92,74,0,0	RGB	22,76,176

	CMYK	99,91,57,34	RGB	14,39,69
	CMYK	13,29,89,0	RGB	237,192,28
	CMYK	71,40,13,0	RGB	80,140,192
	CMYK	0,0,0,0	RGB	255,255,255

5.2.5 形式美法则5：留白

在平面设计中，留白并非狭义上的不放置任何元素，对于视觉效果影响较弱的文字、图像、色彩也是形式美法则中的留白。并非所有版式设计都适用留白法则，对于书籍、刊物之类的读物，由于其主要功能是传递信息，因此留白形式较少见；休闲抒情类读物或广告作品，由于其是人在闲暇时的消遣品，因此留白形式较多见。

○ 思路赏析

宜家的广告海报设计遵从其品牌"简约、自然、清新"的宗旨，用创意呈现出产品美观、实用又耐用的卖点。

○ 配色赏析

黑色背景寓意夜晚，台灯灯罩用浅灰色，二者形成鲜明的对比，更能凸显产品的特点。

	CMYK 93,88,89,80	RGB 0,0,0
	CMYK 18,14,13,0	RGB 216,216,216
	CMYK 8,12,87,0	RGB 251,226,12
	CMYK 93,70,13,0	RGB 6,84,159

○ 设计思考

这组海报描准客户需求，通过留白手法，展示出了夜晚的生活场景，并以此来烘托、展现自家产品的卖点。

○ 同类赏析

◀ 左图画面留白少，虽然版面拥挤，但是整体设计简洁大气，十分符合无印良品品牌的设计主旨。

右图用浮夸的手法直接表达产品的用途，广告海报极具创意性和趣味 ▶ 性。整个画面大量空置，让整个版面更显温和与冷静，也更能将观者的视线聚集到产品上。

	CMYK 18,92,55,0	RGB 217,47,84
	CMYK 7,12,18,0	RGB 241,228,211
	CMYK 72,76,83,54	RGB 56,43,34

	CMYK 20,32,22,0	RGB 213,183,185
	CMYK 25,19,19,0	RGB 200,200,200
	CMYK 93,88,89,80	RGB 0,0,0
	CMYK 4,79,80,0	RGB 241,89,50

第 6 章

版面的视觉设计与编排技法

学习目标

好的版式设计不仅能够有效地传递信息,在视觉上也能给人一种美的感受。本章就从色彩、版式的视觉流程、版式设计中字体的编排技法以及版式中图像的编排技法等方面,具体来介绍如何设计出信息传递功能良好和视觉效果精美的版式。

赏析要点

色彩搭配与设计主题息息相关
运用色彩营造版面的空间感
单向视觉流程
曲线视觉流程
反复视觉流程
字体样式要与版面主题一致
文本的创意编排让版面更吸睛
图片组合排列要注重统一性
图片的分割排列

6.1 色彩在版式设计中的应用

　　色彩既是一种语言,也是一种信息,在字体设计中要注重色彩的应用。同样地,在版式设计中也要注意色彩的应用。如果版式设计的色彩处理得好,则可以让整个画面如锦上添花,获得事半功倍的展示效果。

6.1.1 色彩搭配与设计主题息息相关

每种颜色都有自己的寓意，比如红色象征喜庆，蓝色象征冷艳、清凉、科技，紫色象征浪漫、高贵，粉色象征可爱、甜蜜等。在进行版式设计时，良好的色彩应用不仅能够让观者从色彩上大致感受主题所表达的内容，还能更好地传递版面的信息。因此，版式设计中色彩搭配与设计主题是息息相关的设计要素。

| CMYK 12,20,87,0 | RGB 242,209,32 | CMYK 17,98,95,0 | RGB 219,22,31 |
| CMYK 75,18,19,0 | RGB 0,168,204 | CMYK 91,54,100,26 | RGB 0,86,43 |

○ 思路赏析

这是某啤酒产品的广告海报，海报以动物、花卉、水果等设计元素进行创意组合，营造出缤纷无限的热闹景象，以此来烘托啤酒的应用场合，创意十足。

○ 配色赏析

画面以金黄色作为主色调，橙色作为主要辅助色，不仅与啤酒的颜色互相呼应，而且能给人一种愉快、轻松、充满活力的感觉。

○ 设计思考

这是典型的重心型版式布局，通过由中心向外扩散的渐变色和色带，获得离心视觉效果，从而将观者的视觉锁定在重心位置。

	CMYK 84,58,0,0	RGB 21,104,222
	CMYK 61,11,0,0	RGB 83,192,251
	CMYK 0,53,53,0	RGB 252,153,112
	CMYK 0,0,0,0	RGB 255,255,255

	CMYK 93,97,42,8	RGB 49,44,100
	CMYK 8,16,0,0	RGB 239,224,245
	CMYK 14,64,7,0	RGB 227,125,175
	CMYK 4,6,19,0	RGB 250,243,217

○ 同类赏析

这是某输入法智能AI语言专家功能推广海报，画面采用蓝色作为主色调，科技感十足。配合C4D效果的设计元素，空间感很强。

○ 同类赏析

这是某品牌的七夕情人节的借势营销海报，设计师运用紫色系颜色作为海报的主题色来设计版面，也能给人浪漫、甜蜜的感觉。

○ 其他欣赏 ○ ○ 其他欣赏 ○ ○ 其他欣赏 ○

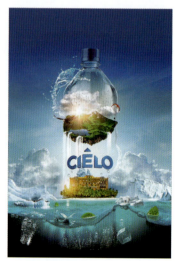

6.1.2 运用色彩营造版面的空间感

在版式设计中，虽然版面是二维平面效果，但是空间也是无处不在的。这主要是利用色彩与色彩之间不同的属性差别和色调差别，在版面中营造出丰富的层次感与空间感。例如不同冷暖色系的搭配、同一色系中不同明度的颜色搭配、对比色搭配等都能营造出版面的空间感，增强版面的表现力。

| | CMYK 92,70,76,48 | RGB 12,51,48 | | CMYK 49,57,29,0 | RGB 152,122,148 |
| | CMYK 51,24,30,0 | RGB 140,174,176 | | CMYK 11,8,15,0 | RGB 233,233,221 |

○ 思路赏析
这是一张表达交通事故危害的公益海报，海报运用夸张的手法，将两车碰撞发生交通事故后的现场直观地呈现在版面，深刻表达了安全驾驶对自己和对他人生命负责的主题。

○ 配色赏析
画面是以蓝色为主的同类色进行配色，通过深蓝色和不同明亮程度的浅蓝色进行合理搭配，让版面层次清晰，空间感十足。

○ 设计思考
该页面是典型的垂直中轴对称布局，以两车碰撞的接触点为垂直中轴，两侧的车和事故人物为对称内容，将事故现场形象地描述出来更加突出了交通事故带来的重大危害性。

	CMYK	2,68,82,0	RGB	246,115,45
	CMYK	5,48,73,0	RGB	245,159,74
	CMYK	8,33,69,0	RGB	243,187,90
	CMYK	7,18,56,0	RGB	248,218,130

	CMYK	87,56,100,30	RGB	27,82,17
	CMYK	49,0,22,0	RGB	124,235,229
	CMYK	49,93,87,23	RGB	130,41,43
	CMYK	13,84,53,0	RGB	227,74,92

○ 同类赏析

这是秋分节气借势海报，海报运用不同明度的橙黄以及与浅黄色之间微妙的色相差，将色彩进行重叠编排来体现远景和近景，营造画面的空间感。

○ 同类赏析

在如上的版面中，运用红色和绿色这组对比色进行搭配，配合不同的明度，让整个画面更加有立体感。

6.1.3 利用强调色突出版面主体或重要信息

色彩在版式设计中除了烘托主题、营造版面空间感，让版式更具表现力以外，还可以通过使用强调色来突出版面中的主体或重要的文字信息。

强调色是一种引人注目的颜色，其在版面中的使用面积通常比较小。那么，如何确定强调色呢？这就需要根据已选颜色来确定。通常能够与已选颜色形成鲜明对比的颜色都能起到很好的强调作用，如互补色、对比色，或深浅颜色等。

| | CMYK 92,70,76,48 | RGB 12,51,48 | | CMYK 75,45,50,0 | RGB 76,126,127 |
| | CMYK 51,24,30,0 | RGB 140,174,176 | | CMYK 41,47,78,0 | RGB 172,141,76 |

○ 思路赏析

这是某家具家居网站的首页，版面的中心位置为一把造型独特的金属椅子，四周布满绿色植物，营造出绿色居家的氛围。

○ 配色赏析

画面主色调为深绿色，运用深绿色呈现画面四周的物象。在版面的视觉中心位置是明亮的金色和白色，这一冷一暖的颜色对比，让视觉中心的图像更加突出。

○ 设计思考

该网站首页在版面中心位置展示家具陈设，整个版面采用四周暗淡、中心明亮的色彩搭配和构图设计，形成向心视觉，引导观者的视线向中心聚集。

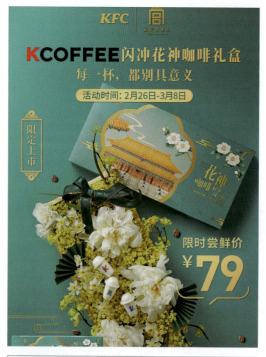

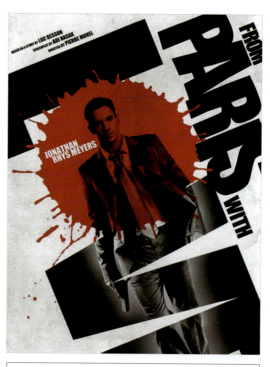

	CMYK 87,48,55,0	RGB 10,115,118
	CMYK 77,18,40,0	RGB 0,164,166
	CMYK 6,18,53,0	RGB 249,218,135
	CMYK 0,97,87,0	RGB 247,8,31

	CMYK 93,88,89,80	RGB 0,0,0
	CMYK 12,9,9,0	RGB 229,229,229
	CMYK 0,0,0,0	RGB 255,255,255
	CMYK 27,100,100,0	RGB 202,0,3

◎ 同类赏析

这张肯德基商业海报以绿色作底色，搭配金色和黄色，整个版面画风非常细腻。为了突出品牌，用红色突出咖啡单词的"K"字母，极具创意。

◎ 同类赏析

在如上的电影宣传海报中，整个画面采用黑白灰颜色作为设计元素，而红色的喷溅效果让海报中的人物形象更加突出。

◎ 其他欣赏 ◎　　**◎ 其他欣赏 ◎**　　**◎ 其他欣赏 ◎**

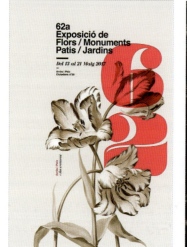

6.1.4 合理搭配主次色增强版面节奏感

任何优秀的版面设计师都不会使用一种颜色，因为单一的颜色会让整个版面给人以平淡、单调的感觉。

设计师在进行版面设计时，都会根据设计主题确定一种主色调，然后合理搭配一些辅助色，从而让整个版面色彩更加丰富，这在一定程度上也增强了版面的节奏感，使版面效果更加富有变化。

| | CMYK 92,70,76,48 | RGB 12,51,48 | | CMYK 75,45,50,0 | RGB 76,126,127 |
| | CMYK 51,24,30,0 | RGB 140,174,176 | | CMYK 41,47,78,0 | RGB 172,141,76 |

○ 思路赏析
这是一张家具类Banner平面广告，画面通过纯色背景、鲜明简约的色块以及醒目的文字和主次分明的排版，突出了产品和重点的文案信息，整体画面简约大气，极具现代感。

○ 配色赏析
画面背景为浅灰色，整体字体和产品都选用墨绿色做搭配，让整个版面稍显高冷。而产品下方叠加的橙色圆形，与主题色形成鲜明的对比，为整个版面增添了一丝温暖、活泼的气息。

○ 设计思考
整个版面属于左文右图排列，左侧文字具有十分清晰的层次关系。由于整个版面的设计比较简约，没有过多的内容展示，使右侧图形展示更容易成为版面的视觉焦点。

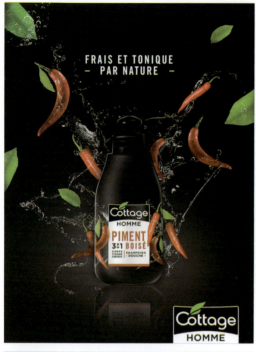

	CMYK 89,85,79,70	RGB 15,16,21
	CMYK 42,100,100,9	RGB 165,1,0
	CMYK 75,12,100,0	RGB 40,168,13
	CMYK 0,0,0,0	RGB 255,255,255

	CMYK 70,37,40,0	RGB 88,141,149
	CMYK 27,0,51,0	RGB 205,238,151
	CMYK 64,0,55,0	RGB 85,199,148
	CMYK 3,96,28,0	RGB 243,1,113

○ 同类赏析

这张海报中采用黑色系作为主色调，为了减轻黑色导致的沉重感，在版面中点缀绿叶和红辣椒插画，增强了画面的视觉效果，让观者大饱眼福。

○ 同类赏析

这张音乐节海报中以绿色系为主，在中心位置运用红色系进行搭配，与主题色形成鲜明对比，给人以冰冷融合的视觉感知，令人印象深刻。

○ 其他欣赏 ○ ○ 其他欣赏 ○ ○ 其他欣赏 ○

6.2 版式设计的视觉流程

所谓"视觉流程",是指版面设计对于用户的视觉引导,先看哪里,再看哪里,哪里需要重点看,哪里可以粗略看,这些都可以通过页面视觉流程的规划来引导。视觉流程是一种视觉空间的运动,在运动的过程中,视觉流程主要受各种外部因素和主观因素的影响,从而产生各种运动形式,这些形式就是本节要介绍的主要内容。

6.2.1 单向视觉流程

　　单向视觉流程是版式视觉流程设计中最基础的形式，它几乎与人们的视觉习惯一致，即按照从上到下、从左到右的顺序来引导读者的视觉走向。

　　按照不同的视觉走向，可以将单向视觉流程分为竖向视觉流程、横向视觉流程和斜向视觉流程3种类型。

| | CMYK 4,28,14,0 | RGB 245,203,204 | | CMYK 42,100,61,6 | RGB 156,24,74 |
| | CMYK 71,82,13,0 | RGB 107,70,147 | | CMYK 7,85,53,0 | RGB 236,69,89 |

○ 思路赏析

这是某香水广告的宣传海报，海报以各种花卉插画的方式来烘托产品，既与产品"秘密之花"互相呼应，也能更好地突出产品香气四溢的特点。

○ 配色赏析

整个画面以粉色和紫色为主题色，通过不同的明亮效果进行对比，让整个画面视觉效果更加醒目、和谐，给人一种温暖、浪漫的感受。

○ 设计思考

海报中的设计元素较多，只有通过均匀地分布在水平方向上的构图方式，才能引导观者的视线在水平方向上移动，给人一种稳定、平和、惬意的感觉。

	CMYK 6,21,87,0	RGB	252,211,23
	CMYK 26,3,40,0	RGB	205,228,176
	CMYK 51,80,100,22	RGB	130,65,25
	CMYK 8,92,91,0	RGB	235,48,31

	CMYK 96,100,16,0	RGB	45,25,140
	CMYK 4,66,87,0	RGB	243,121,35
	CMYK 2,77,39,0	RGB	246,94,115
	CMYK 65,80,100,53	RGB	70,40,16

 同类赏析

这张饮品类合成海报采用中轴式构图方式，并按从上到下的视觉流程来引导观者的视线，给人一种稳定、有力、坚固的视觉感受。

 同类赏析

在如上的电影宣传海报中，将人物构图倾斜设计，使整个版面极具不稳定性，形成强烈的视觉冲击力，配合背景的斜线效果处理，让版面动感十足。

其他欣赏　　　其他欣赏　　　其他欣赏

第6章 版面的视觉设计与编排技法

6.2.2 曲线视觉流程

曲线视觉流程是指将各种视觉元素按曲线变化方向进行排列，让版面舒畅、自然、充满张力。虽然，曲线视觉流程不如直线、斜线视觉流程那样直接鲜明，但它形式变化多样更具有韵味美、节奏美和动态美，能在有限的空间中穿插回旋，营造出轻松舒展的气氛。

根据曲线走向轨迹可以将曲线视觉流程分为弧线形C和回旋形S两种表现形式。

| | CMYK 7,5,6,0 | | RGB 241,241,239 | | CMYK 92,98,33,2 | | RGB 55,44,113 |
| | CMYK 45,94,94,15 | | RGB 148,43,40 | | CMYK 0,0,0,0 | | RGB 255,255,255 |

○ 思路赏析

这是一张百事可乐的创意广告海报，画面场景以一个正在玩滑板的年轻人为视觉主题，这与百事可乐"渴望无限"的品牌理念一致。

○ 配色赏析

整个画面大部分区域都是灰白色，人物衣着采用与百事可乐Logo一致的红色、白色和蓝色进行搭配，在整个画面中十分抢眼，完美地与产品品牌呼应。

○ 设计思考

海报依托起伏的运动场地对版面视觉进行引导设计，通过回旋的S形，让画面效果富于变化，更具动感效果。

	CMYK 83,48,14,0	RGB 28,121,182
	CMYK 13,91,46,0	RGB 227,50,96
	CMYK 33,16,72,0	RGB 193,200,94
	CMYK 69,0,23,0	RGB 21,198,216

	CMYK 0,0,0,0	RGB 255,255,255
	CMYK 43,97,97,10	RGB 160,37,39
	CMYK 42,44,52,0	RGB 167,145,122
	CMYK 86,84,83,73	RGB 18,14,15

○ 同类赏析 ▲

这是某品牌饮品的营销海报，海报将产品、S形公路与起伏的海面进行创意合成，整个画面韵律感强，创意十足。

○ 同类赏析 ▲

在如上的牛奶营销海报中，乐器弹奏的旋律透过牛奶的弧形变化，将人们的视线引导到右下角的牛奶产品上，让版面更具节奏感。

○ 其他欣赏 ○　　　　○ 其他欣赏 ○　　　　○ 其他欣赏 ○

第 6 章　版面的视觉设计与编排技法

6.2.3 重心视觉流程

在版式设计中，重心视觉流程是指将需要重点强调的内容或者文字规划到版面的某个位置，使其成为版面的重心，让人第一眼看过去就具有明确的视觉主题。这里的重心是指人生理上的视觉重心。通常情况下，重心视觉流程可以从向心、离心、顺时针旋转以及逆时针旋转等方面来考虑。此外，除了图形本身的构造或者轮廓变化能够形成视觉重心，不同的色彩搭配及其明暗分布都可以构建出版面的视觉重心。

	CMYK 96,100,44,5	RGB 45,35,104		CMYK 89,67,11,0	RGB 34,90,165
	CMYK 11,16,15,0	RGB 232,219,213		CMYK 63,100,45,6	RGB 124,33,94

○ 思路赏析

这是 Dior 品牌 Midnight Poison 系列的蓝毒香水营销海报，版面以一个极具魅力的女性作为画面主题，不仅传递出产品的用户群体信息，而且能够很好地表达该产品优雅而神秘的基调。

○ 配色赏析

整个画面以蓝色和紫色为主题色，不仅与香水瓶本身的色调保持一致，也很好地营造出高贵、浪漫、神秘的氛围，给人一种良好的视觉体验。

○ 设计思考

海报中的蓝色和紫色都偏暗，而女性的面部在这暗色系中尤显突出，成为版面的视觉重心，飘逸的头发给人动感的印象，并将观者的视线向左侧的产品位置引导，顺理成章地突出了产品。

	CMYK 15,85,66,0	RGB 223,70,73
	CMYK 68,18,1,0	RGB 57,175,236
	CMYK 60,8,76,0	RGB 113,186,97
	CMYK 27,76,100,0	RGB 202,90,4

	CMYK 86,82,78,66	RGB 23,24,26
	CMYK 65,52,47,0	RGB 110,119,124
	CMYK 7,11,87,0	RGB 255,228,1
	CMYK 0,0,0,0	RGB 255,255,255

○ 同类赏析

这张海报画面的中轴位置为产品，通过创意的设计将果汁包裹在橘子皮造型的包装瓶中，形成一个视觉重心，更突出了饮料的原料。

○ 同类赏析

海报清爽的色彩、动感的设计，赋予产品年轻、活力的寓意。柠檬与冰块碰撞的喷溅效果让其成为版面的视觉重心，更突出了产品的口感特色。

○ 其他欣赏 ○　　　○ 其他欣赏 ○　　　○ 其他欣赏 ○

第6章 版面的视觉设计与编排技法

6.2.4 反复视觉流程

在版式设计中，反复视觉流程是指将相同或者相似的元素按照一定的规律重复排列在版面中，让观者的视线有序地流动，给人一种视觉上的重复感。

在反复视觉流程中，图片、标题或者标志都可以成为反复出现的元素。通过元素反复出现的特殊处理方式，不仅能够让版面产生节奏和秩序的美感，还能强调主题加深用户的印象，是视觉传达设计的常用视觉流程形式之一。

| | CMYK 28,0,13,0 | RGB 195,237,235 | | CMYK 80,43,53,0 | RGB 50,126,124 |
| | CMYK 85,53,100,23 | RGB 31,91,1 | | CMYK 33,12,43,0 | RGB 189,206,161 |

○ 思路赏析

这是某品牌美容美体油的营销海报。该系列产品有3种类型，在海报中直接将其全部展示在流动的水波中，不仅让观者更直接地了解到产品实物，也能体现出产品滋润的特性。

○ 配色赏析

画面整体以绿色系为主色调，这与产品健康的概念高度一致。将浅绿色背景与深绿色的植物搭配，给人一种清爽的视觉感受。

○ 设计思考

画面中将重复的相似事物倾斜摆放在画面的中心位置，不仅让观者能够快速记住商品的形态特征，结合流动的水波，也能让整个版面的律动性更强，版面更活泼。

	CMYK 8,10,14,0	RGB 239,231,220
	CMYK 27,97,94,0	RGB 201,35,37
	CMYK 69,53,85,12	RGB 96,107,65
	CMYK 55,100,84,42	RGB 99,7,32

	CMYK 92,77,7,0	RGB 32,74,160
	CMYK 78,85,81,68	RGB 35,19,20
	CMYK 0,0,0,0	RGB 255,255,255
	CMYK 20,82,54,0	RGB 213,78,92

○ 同类赏析

这是Heinz调味酱营销海报，海报通过大量重复使用番茄插画，构造出一个大的番茄形状，让人一眼就能知道调味酱的原料和口味。

○ 同类赏析

在某饼干的营销海报中，重复的圆形饼干造型按照一定的规律排列在画面中，形成反复的视觉效果，让画面呈现出独特的个性。

○ 其他欣赏 ○　　　○ 其他欣赏 ○　　　○ 其他欣赏 ○

第6章 版面的视觉设计与编排技法

字体与版式设计

6.2.5 导向视觉流程

　　导向视觉流程也是设计师惯用的视觉流程形式，其具体是指通过导向元素，引导观者按照设计者预设的设计方向阅读版面内容。版面中的导向元素其形式多种多样，如利用文字的特殊排列或效果来引导视觉走向；利用人物肢体动作或手势的方向性引导视觉走向；运用具有方向性的符号来引导视觉走向等。此外，也可以用一些形象的事物来作为导向元素，如钟表指针、光源照射、人物目光、线条朝向、运行轨迹等。

| | CMYK 91,83,64,44 | RGB 28,41,57 | | CMYK 68,20,23,0 | RGB 76,170,195 |
| CMYK 23,27,23,0 | RGB 205,190,187 | | CMYK 17,36,38,0 | RGB 221,177,152 |

○ 思路赏析
这是某品牌香水广告海报，海报以时钟指向午夜十二点后，魔法发生，出现一位美丽的女孩为主题来展现香水的神奇特效。

○ 配色赏析
画面主题色有3种，即深蓝色、孔雀蓝与金色。深蓝色与孔雀蓝这两种颜色本身就能给人一种神秘而睿智的感觉，与产品特性保持一致。配上金色颜色，整个画面更显高贵。

○ 设计思考
画面右侧的钟表颜色明亮鲜艳，比较容易看到，透过指针指向女孩。而女孩飘逸的魔法裙摆将观者视线直接引到右侧的产品上，顺着产品的金属盖最后到金属文字，整个画面视觉流畅。

第 6 章 版面的视觉设计与编排技法

■	CMYK 12,16,29,0	RGB 231,216,187
■	CMYK 79,74,66,36	RGB 57,58,63
■	CMYK 21,37,63,0	RGB 215,172,104
■	CMYK 39,37,34,0	RGB 170,160,158

■	CMYK 54,18,51,0	RGB 132,179,143
■	CMYK 66,77,98,52	RGB 69,43,20
□	CMYK 0,0,0,0	RGB 255,255,255
■	CMYK 16,94,81,0	RGB 220,43,49

○ 同类赏析 ▲

在如上的海报中，观者的视线首先会被上方爱心手势保护的人物图像吸引，再沿着爱心手势的方向即可延伸到海报的标题。

○ 同类赏析 ▲

在如上的海报中，画面的重心在下方手握手枪的位置，顺着手枪的方向可将观者的视线引向上方的海报标题。

○ 其他欣赏 ○　　○ 其他欣赏 ○　　○ 其他欣赏 ○

165/

6.2.6 散点视觉流程

　　散点视觉流程是指版面中的图形与图形、图形与文字等元素之间的组成关系不拘泥于规则、严谨的编排方式,观者可以自主查阅版面内容。通常对于内容较多的海报画面常用这种视觉流程来设计,整个版面给人以随意、自由、生动、轻松、活泼的视觉感受。这种视觉流程虽然在元素排列上可以散乱、不规律,但是也要注意气氛统一、色彩与图形元素要有相似性,以避免风格迥异造成版面杂乱无章。

| CMYK 61,79,91,44 | RGB 86,49,31 | CMYK 38,100,100,3 | RGB 178,7,13 |
| CMYK 100,98,44,1 | RGB 13,33,119 | CMYK 8,9,53,0 | RGB 247,232,141 |

○ 思路赏析

这是某酒类网站导航页的设计作品,整个设计以插画风格呈现,在版面的中心位置展示商品主体,网站主题非常明确。

○ 配色赏析

画面以渐变棕色作底色,这种颜色常常使人联想到泥土、自然、简朴,给人一种可靠、有益健康和保守的感觉,用作酒类网站的主题色,也是在宣扬健康饮酒的理念。

○ 设计思考

这是典型的散点视觉流程设计,但是在整个设计中,通过画风的统一、底色四周暗中心明亮的巧妙处理,让整个版面虽在乱中仍主次分明,主题突出。

CMYK	52,98,100,35	RGB	112,24,22
CMYK	51,56,62,2	RGB	146,118,97
CMYK	0,0,0,0	RGB	255,255,255
CMYK	31,42,39,0	RGB	191,157,145

CMYK	97,96,64,54	RGB	15,21,45
CMYK	17,42,84,0	RGB	224,164,54
CMYK	0,0,0,0	RGB	255,255,255
CMYK	92,93,43,10	RGB	51,49,99

○ 同类赏析

这张海报以诱人的图片为主，不规则地排列文字内容。通过白色和同色系的色彩搭配，在表现内容的同时保证了画面的统一性。

○ 同类赏析

在海报设计中采用散点视觉流程并且满版排列，让整个版面更显充实，通过色彩进行区域划分，主题字加大，可以激发消费者的购买欲。

○ 其他欣赏 ○　　　　○ 其他欣赏 ○　　　　○ 其他欣赏 ○

第6章 版面的视觉设计与编排技法

6.3 版式设计中的文字编排技法

在本书的前面几章，针对字体的设计进行了详细讲解，字体除了本身的设计以外，它作为版面中的重要元素，在版式设计中的编排也十分讲究。不同的字体、字号、排列方式都将影响版面的整体设计效果，因此作为设计者，掌握版式设计中文字的一些编排技法十分必要。

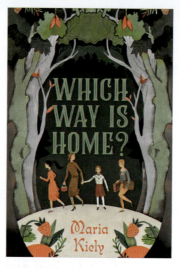

6.3.1 字体样式要与版面主题保持一致

在第三章我们了解到了字体设计可以从情感、质感和风格这3个方面进行，对于字体样式所表达出来的情感、质感和风格，光靠单一的设计是不足以表达的。为了更好地体现字体的这些特性，就要求字体样式要与版面的主题内容和风格保持一致，完美协调。

| | CMYK 64,10,8,0 | RGB 78,189,232 | | CMYK 0,0,0,0 | RGB 255,255,255 |
| | CMYK 3,6,24,0 | RGB 252,242,207 | | CMYK 43,9,85,0 | RGB 170,202,67 |

○ 思路赏析

这是某品牌爆米花零食的广告海报。设计师在海报中直接将两种口味的包装展示出来，让观者能够更直观地了解商品，搭配形象的爆米花人物，使整个版面看起来趣味十足。

○ 配色赏析

画面背景以天蓝色和白色作为主色调，通过蓝天白云营造出安静、放松的氛围。淡黄色也是运用比较多的色彩，一是表达爆米花食物的鲜美，二是为画面增添一点暖意，使画面更温馨。

○ 设计思考

在该广告海报的版面设计中，主体字体采用无衬线字体，突出干练、正式的特性，而包装带上的手写字体让严谨正式的商品又带一点趣味性，与整个画风形成呼应之势。

	CMYK 0,97,97,0	RGB 250,2,2
	CMYK 53,94,74,25	RGB 122,38,54
	CMYK 0,0,0,0	RGB 255,255,255
	CMYK 8,9,17,0	RGB 240,233,217

	CMYK 73,17,7,0	RGB 0,173,229
	CMYK 8,20,84,0	RGB 249,211,42
	CMYK 42,6,88,0	RGB 173,206,55
	CMYK 0,0,0,0	RGB 255,255,255

○ 同类赏析

元宵节是中国的传统节日，在元宵节海报中，运用了大量的中国风元素，楷体类字体笔锋细腻，与中国风元素搭配十分协调。

○ 同类赏析

如上是一个超级卡通角色的插画设计，画面中的文字采用可爱的偏胖字体样式，与整个版面的主题内容高度一致。

○ 其他欣赏 ○　　**○ 其他欣赏 ○**　　**○ 其他欣赏 ○**

6.3.2 版面中的字号和间距设置也有讲究

字号是指文字占据的面积大小；而间距则表示文字和文字之间、行与行之间、段落与段落之间的间隙距离。在版面设计中，版面中文字的字号和间距如果富有变化，版面看起来不仅富有变化，而且也可以体现文字内容的主次关系，让版面呈现效果清晰、层次分明。

| | CMYK 84,74,74,48 | RGB 38,48,50 | | CMYK 72,21,22,0 | RGB 56,167,197 |
| | CMYK 0,0,0,0 | RGB 255,255,255 | | CMYK 0,71,74,0 | RGB 255,110,59 |

○ 思路赏析

这是某品牌沙发的Banner设计，画面中以沙发实物为主要图像，配合简单的色块设计，整体画面简约、大气，极具现代感。

○ 配色赏析

画面以灰黑色做底色，与白色文字形成强烈对比，而孔雀蓝与活力橙两种颜色作为经典的撞色系列之一进行搭配，让整个空间呈现出活泼、愉悦的气息。

○ 设计思考

在该Banner设计中，通过纯色背景、鲜明简约的色块以及醒目的文字和主次分明的排版，突出了产品品牌和重点的文案信息。

字体与版式设计

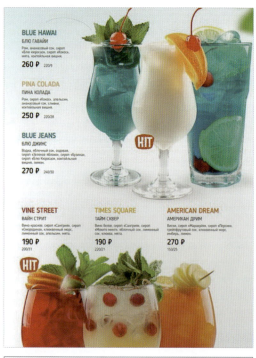

	CMYK 16,3,7,0	RGB 222,237,240
	CMYK 86,44,56,1	RGB 3,122,120
	CMYK 25,83,100,0	RGB 206,75,7
	CMYK 14,30,88,0	RGB 234,188,32

	CMYK 85,78,82,65	RGB 24,29,25
	CMYK 69,58,90,21	RGB 90,92,52
	CMYK 42,6,88,0	RGB 173,206,55
	CMYK 8,15,24,0	RGB 241,224,198

○ 同类赏析

在鸡尾酒酒单中，由于文字内容比较多，采用不同的字号和行距，可让整个文字信息结构更清晰，便于观者快速获取信息。

○ 同类赏析

在如上的海报中，版面的主要视觉元素规划在斜向右的对角位置上，左下角和右上角紧凑排列着文字信息，使整个版面更加平衡。

○ 其他欣赏 ○　　　　○ 其他欣赏 ○　　　　○ 其他欣赏 ○

/172

6.3.3 文本的创意编排让版面更吸睛

文字作为版面中一种重要的视觉元素,除了传递文字信息以外,还可以将其进行图形化造型编排,从而让版面效果更吸睛。在第三章和第四章讲解字体的造型设计和创意设计时对文字的图形化设计有所涉及,它是从文字本身效果进行造型的。本节将从编排的角度来讲解文本内容的创意展示技法。

	CMYK 73,34,22,0	RGB 65,147,185		CMYK 70,26,100,0	RGB 90,154,40
	CMYK 0,0,0,0	RGB 255,255,255		CMYK 16,28,92,0	RGB 230,190,7

○ 思路赏析
在教育机构宣传海报中有蓝蓝的天、缥缈的云、绿绿的草地,活泼的小朋友席地而坐,旁边摆放着成长的幼苗和水壶,简洁的图形画面勾勒出希望和生机的意境,很符合教书育人的理念。

○ 配色赏析
海报中的主体颜色有3种,分别是蓝色、绿色和橙色,这几种颜色搭配在一起,营造出鲜艳、明亮的画面,给人一种温暖、舒适的亲切感。

○ 设计思考
画面构图简洁,多用弧形路径设计方式,海报上方的主题广告语文字也按照一定的弧度路径排列,从而使简约的画面呈现出一定的韵律美。

字体与版式设计

	CMYK 49,0,24,0	RGB 131,226,220
	CMYK 59,0,37,0	RGB 92,214,191
	CMYK 7,0,65,0	RGB 255,250,106
	CMYK 2,49,35,0	RGB 247,161,148

	CMYK 91,86,87,77	RGB 5,7,6
	CMYK 73,11,16,0	RGB 0,180,218
	CMYK 28,4,62,0	RGB 204,224,125
	CMYK 0,0,0,0	RGB 255,255,255

○ 同类赏析

这张海报中橙色的矩形框内的"SUMMER"单词被拆分显示，不仅突出主题内容，而且还具有图案装饰作用，让版面错落有致，更有韵味。

○ 同类赏析

在纯文字内容的海报中没有过多的图像，而是通过创意的文字排版搭配亮眼的色彩，不仅准确地表达出海报的内容，版面效果也十分吸睛。

6.4 版式设计中的图像编排技法

图像作为版式设计中的重要视觉元素之一，因其自身就是一个直白的解说家，相比文字信息来说，更能直接、形象地传递信息，而且图像元素也更能引起观者的注意。因此，作为一名优秀的设计师，一定要掌握图像在版式设计中的编排技法。

6.4.1 选择清晰的图片是合理配图的基础

　　图片的清晰度是很多设计师在版式设计过程中比较容易忽视的一个问题。如果在版面中编排了不清晰的图片，即便是版式设计得再好看，排版再合理，也会让整个版式呈现的效果大打折扣。清晰度当然是越高越好，清晰度高不仅能够看清图片的细节部分，也能让整个版面更加清晰、美观。

CMYK 80,40,10,0	RGB 29,135,197	CMYK 2,45,84,0	RGB 251,166,41
CMYK 8,93,98,0	RGB 235,40,18	CMYK 91,57,100,32	RGB 2,78,32

○ 思路赏析
这是某品牌鲜榨果汁系列中的一张广告海报，海报的主视觉位置选择展示了其中一种口味的果汁，并在版面右下角将所有口味的果汁全部展示出来，使观者对品牌有更直观的了解。

○ 配色赏析
海报是以渐变的蓝色做底色，搭配不同口味果汁的本色（红色、橙色、淡黄色），整个版面冷暖色调十分调和，给人一种舒适的视觉感受。

○ 设计思考
整个版面虽然是纯色背景，但是画面中的主图和副图的像素都特别高，细节展示十分清晰，对于饮品类的海报来说，这也足以使人更加信赖商品，给人一种的安全、可靠的感觉。

	CMYK 16,9,2,0	RGB 222,228,242
	CMYK 73,21,98,0	RGB 70,158,58
	CMYK 15,62,76,0	RGB 224,126,65
	CMYK 76,55,0,0	RGB 77,114,195

	CMYK 20,3,11,0	RGB 214,234,232
	CMYK 83,32,100,0	RGB 2,138,2
	CMYK 30,16,81,0	RGB 201,201,71
	CMYK 0,0,0,0	RGB 255,255,255

○ 同类赏析

这是冰镇啤酒的宣传海报。图片以满版的形式编排，高清的图片其上覆盖对应的宣传文字，营造出强烈的冰爽氛围感。

○ 同类赏析

在肯德基的早餐产品海报设计中，实物图像清晰，色彩的搭配清新干净，画风非常细腻，意境唯美。

○ 其他欣赏 ○ ○ 其他欣赏 ○ ○ 其他欣赏 ○

第6章 版面的视觉设计与编排技法

6.4.2 提高版面的图版率增强版面视觉度

在版面设计中，我们将版面中的所有视觉要素加起来所占面积与整体版面之间的比率称为图版率。合理地优化和控制图版率，对版面的整体效果和其内容的易读性会产生巨大的影响。通常，图版率越大，版面表现力和亲和力就越强。图版率越小，格调感和枯燥感就越强。但是图版率也不是越大越好，一般的图版率应占50%左右时，亲和力就会急剧上升，如果图版率一旦超过了90%，反而会感觉空洞无味。

| | CMYK 88,55,79,70 | RGB 17,16,21 | | CMYK 73,0,84,0 | RGB 19,190,86 |
| CMYK 0,87,54,0 | RGB 248,62,85 | | CMYK 19,42,96,0 | RGB 220,161,0 |

○ 思路赏析

这是一个美食网站中的页面设计，版面中通过大量罗列各种食品的实物照片，让观者能够更加直接地了解商品的种类及其对应说明。

○ 配色赏析

网站背景选用的是灰黑色的纯色填充，而食物颜色大部分都是明亮、鲜艳的颜色，二者本身就有着一定的对比性，可以更加衬托出食物的鲜美。

○ 设计思考

海报中在较小尺寸的图片下方添加色块，通过这种延伸让小图产生大图的感觉，增强图版率。并且相同大小的色块可以保持版面的统一性与简洁性，有效降低版面的单调感。

	CMYK 4,12,48,0	RGB 254,231,151
	CMYK 6,27,8,0	RGB 242,204,215
	CMYK 5,11,14,0	RGB 245,233,221
	CMYK 59,90,79,44	RGB 89,34,39

	CMYK 1,9,10,0	RGB 253,240,231
	CMYK 72,12,23,0	RGB 30,178,204
	CMYK 6,66,44,0	RGB 240,121,117
	CMYK 40,14,73,0	RGB 175,197,96

○ 同类赏析 ▲

在海报中图片视觉元素相对较少，但是通过对页面底色的调整，取得与提高图版率相似的效果，从而可以改变页面整体所呈现出来的视觉效果。

○ 同类赏析 ▲

虽然版面中没有太多的图片，但是版式中图片与文字的强节奏排版设计也能间接优化版面的图版率，提高版面的视觉度。

○ 其他欣赏 ○　　○ 其他欣赏 ○　　○ 其他欣赏 ○

第6章 版面的视觉设计与编排技法

字体与版式设计

6.4.3 图片组合排列要注重统一性

在版面设计中，将同一个版面上的多张图片进行合理的编排就称为图片的组合，这种方式在网站设计、菜单设计、画册设计中使用比较多。

图片的组合排列一定要注重搭配的统一性，否则会让整个画面的感觉非常随意，没有美感。统一性涉及多个方面，如组合图片的角度统一、尺寸大小统一、高低统一、风格统一、颜色统一、整体与细节统一等。

○ **思路赏析**
这是某网站关于创始人介绍的版面设计模板，设计师采用上图下文的布局结构呈现图片内容，既让观者通过图像可以了解人物长相，也能通过文字了解人物具体的信息。

○ **配色赏析**
网站背景采用浅褐色的颜色做底色，给人一个自然、简朴的视觉感受。在这个区域的版面设计中，适当点缀红色、蓝绿色这种亮色的颜色，让整个版面更加清晰、舒适。

○ **设计思考**
海报中的多张人物图片在尺寸大小上保持统一，图片中人物的眼睛部分和嘴巴部分分别在一条线上，高低也保持统一，相同间隔的组合排列，让整个版面具有一定的统一感。

	CMYK 93,88,89,80	RGB 0,0,0
	CMYK 0,0,0,0	RGB 255,255,255
	CMYK 25,38,42,0	RGB 204,168,144
	CMYK 22,11,13,0	RGB 209,219,220

	CMYK 7,5,5,0	RGB 240,240,240
	CMYK 26,100,85,0	RGB 203,0,46
	CMYK 12,46,46,0	RGB 231,162,131
	CMYK 67,48,100,6	RGB 106,120,33

○ 同类赏析 ▲

在陶瓷工艺餐具产品网页设计中，采用矩形框嵌套矩形色块的排版方式将图片置于色块上，让不同造型的图片在视觉上保持统一，使版面更整齐。

○ 同类赏析 ▲

在饮品DM单的设计中，每种饮品展示都是左侧用杯子盛饮料，右侧搭配饮料的喷溅形状，整个版面中图片所呈现的风格效果高度统一。

○ 其他欣赏 ○ ○ 其他欣赏 ○ ○ 其他欣赏 ○

第 6 章　版面的视觉设计与编排技法

6.4.4 图片组合排列的尺寸大小设置原则

对于同一个版面中的多张图片，如果其"地位"都是平等关系，我们通常应按照前面的排列规则来排列。但是在有些版面设计中，图片会存在主次关系，这时候，就需要将主图放大显示，以此突出其主要地位。值得注意的是，一般在一个版面中，如果过多划分太多的尺寸类型，这样反而会让整个版面显得凌乱，常见的尺寸有大小两个级别，或者大中小3个级别。

| | CMYK 85,78,72,53 | RGB 35,40,44 | | CMYK 5,16,67,0 | RGB 254,222,101 |
| CMYK 0,0,0,0 | RGB 255,255,255 |

○ 思路赏析

这是某品牌无线电耳机的Banner设计，在该版面设计中，右侧的大图几乎占据了整个版面，是版面的重要元素，左下角的小图作为细节展示，与右侧的主图呼应，很好地体现了主题。

○ 配色赏析

该Banner中主要运用了两种颜色，一种是黑色，与产品颜色一致，另一种颜色是黄色，沉稳的黑色与明亮的黄色进行搭配，让画面的视觉效果十分抢眼。

○ 设计思考

该Banner设计专业感极强，通过图文叠加、双色调、分屏及几何元素装饰等排版小技巧，让简约的版面增加了许多设计感。

	CMYK	30,18,95,0	RGB	202,198,3
	CMYK	44,100,100,12	RGB	156,19,13
	CMYK	58,22,93,0	RGB	129,169,55
	CMYK	5,23,50,0	RGB	249,209,140

○ 同类赏析

在鸡尾酒菜单中，背景是一张满版排列的大图，左侧添加一个色块，3张图片均衡排列，让整个版面更加整齐。

	CMYK	7,5,79,0	RGB	254,239,62
	CMYK	75,33,0,0	RGB	0,152,246
	CMYK	0,87,84,0	RGB	253,62,34
	CMYK	93,88,89,80	RGB	0,0,0

○ 同类赏析

在游戏人场卡通海报中，中间图片最大，两侧上方的图片次之，两侧下方的图片最小，通过大小图片的对比，让整个版面排列更具节奏感。

○ 其他欣赏 ○ ○ 其他欣赏 ○ ○ 其他欣赏 ○

6.4.5 单张图片在版面中的排列位置

 对于多张图片的组合排列要讲究一定的编排技巧，如果版面中只有单张图片，其位置的合理排列就非常讲究了。它可以居中排列，也可以随意排列。图片居中排版就是指将图片居中放在版面的中间位置，让四周保持相同的留白区域，以此突出主图。图片随意排列是指图片错落排版在版面中的任意位置，不居中，但是这种排列要特别注意图片的方向。

| | CMYK 31,7,6,0 | RGB 189,220,238 | | CMYK 43,30,23,0 | RGB 161,171,183 |
| | CMYK 42,32,34,0 | RGB 164,166,161 | | CMYK 0,0,0,0 | RGB 255,255,255 |

○ 思路赏析

这是U.C. CLEAR眼科医疗网站的导航页设计，版面的视觉中心位置只有一张清澈明亮的眼睛图片，很好地表达了眼科医疗这个主题。

○ 配色赏析

导航页中运用的是浅色系的颜色，如浅蓝色、浅灰色，这些颜色属于冷色系，具有静谧、舒适、平和、不张扬的象征意义，这里采用这种颜色搭配可以塑造出值得信赖的形象。

○ 设计思考

网站中眼睛图片的视线方向是向左，将该图片排列在版面靠右的位置，主题图片的视线可以引导观者查看左侧位置的内容信息。

	CMYK 94,71,69,41	RGB 6,55,59
	CMYK 67,25,36,0	RGB 90,161,167
	CMYK 78,68,42,2	RGB 80,89,120
	CMYK 60,96,62,27	RGB 107,34,64

	CMYK 15,17,33,0	RGB 227,213,178
	CMYK 77,58,100,28	RGB 66,84,34
	CMYK 34,24,56,0	RGB 187,186,129
	CMYK 0,0,0,0	RGB 255,255,255

○ 同类赏析

在如上的版式设计中，将图片置于整个版面的居中位置，使其成为整个版面的视觉中心，周围层叠排列的形状和文字，可以很好地平衡版面。

○ 同类赏析

在粽子的营销海报中，将粽子图片按一个角向下的方向排列，与重力方向保持一致，更具有指向和引导作用，版面排版简约、清爽。

○ 其他欣赏 ○

第6章 版面的视觉设计与编排技法

6.4.6 图片的分割排列

图片分割排列是指将一张图片分割成几个图形进行组合，但是又不影响图片的完整性。这种排版方式可以让枯燥的版面更加灵活，更具设计感。而图片的分割排版方式也是多种多样的，可以是规则的分割，也可以是不规则的分割，但是无论怎样分割，都不能影响图片的美观性和识别性。

○ 思路赏析

这是一张旅游宣传册的版面设计海报。海报精选了具有代表性的图片作为旅游地的宣传主题，让主题信息传递更直接。

○ 配色赏析

海报主要以深绿色为主色调，小面积搭配红色和黄色，不突兀又好搭。

■	CMYK 83,61,78,30	RGB 47,78,62
■	CMYK 44,96,94,11	RGB 156,42,41
■	CMYK 37,47,91,0	RGB 182,143,48
■	CMYK 46,21,4,0	RGB 151,186,226

○ 设计思考

整个版面运用两条垂直白色线条将旅游图片进行三等份分割排列，搭配设计感极强的字体，使版面更加灵活、轻松。

○ 同类赏析

◀ 左图运用不同高度、不同颜色的矩形色块将插画海报进行分割排列，让单调的版面效果错落有致，设计感突出。

右图运用不同的斜线将图片分割成 ▶ 不同的形状，各种图片不规则的分割排列，并添加三角形遮罩，让版面设计更具创意。

■	CMYK 27,50,97,0	RGB 203,142,20
■	CMYK 86,60,67,21	RGB 40,85,81
■	CMYK 13,68,78,0	RGB 227,113,60
■	CMYK 3,10,26,0	RGB 251,235,199

■	CMYK 82,73,66,37	RGB 49,58,63
■	CMYK 3,75,91,0	RGB 243,97,24
■	CMYK 18,49,71,0	RGB 220,150,81
■	CMYK 88,77,42,5	RGB 51,73,112

第 7 章

商业字体设计与版式设计鉴赏

学习目标

前面章节对字体设计与版式设计的基本设计方法和创意设计技巧进行了详细介绍。在本书的最后一章将列举几个不同行业和不同类型的案例，通过赏析典型案例，来进一步学习商业字体设计与版式设计实战经验。

赏析要点

食品广告设计
美妆用品广告设计
Cottee's果汁广告设计
企业网站设计
休闲网站设计
酒店建筑网站设计
自然护肤化妆品牌网站设计
杂志设计

7.1 商业广告字体与版式设计

广告就是为了吸引受众的关注。在现代商务营销和宣传活动中,商业广告已成为商家重要的宣传媒介,通过商业广告可以影响受众的购买行为,传递设计者想要表达的信息。如果想确保信息被有效传递,并让受众接受,这就需要在广告的字体和版式设计上下功夫,只有独具特色的广告才能激发观者阅读的兴趣。

7.1.1 食品广告设计

"民以食为天",食物是人们日常生活中的必需品。如今的食品种类繁多,相应的食品广告也层出不穷,面对数量巨大的食品广告,要想让自己的食品广告脱颖而出,受到广大消费者的青睐和喜爱,就必须根据食品本身进行创意的广告设计以及颜色搭配,使其最大限度地展现食品的特色,并从视觉、味觉、产品功能等方面准确地突出食品的特性。

| | CMYK 0,0,0,0 | RGB 255,255,255 | | CMYK 2,32,70,0 | RGB 255,193,87 |
| | CMYK 47,12,82,0 | RGB 158,193,77 | | CMYK 24,93,71,0 | RGB 206,46,65 |

○ **思路赏析**

这是一款蛋糕点心的食品广告,版面的视觉中心位置是食品的包装盒,可以直接让消费者了解到产品的成品。在其四周搭配各种点心的制作工具和原料,更加突出了纯手工和新鲜的特点。

○ **配色赏析**

整个广告白色是主体颜色,无论是背景构成还是包装盒,白色都占据了比较大的面积,通过包装盒的绿色颜色、食物的橙色颜色搭配,很好地传递了点心干净、绿色、健康、安全的信息。

○ **设计思考**

该广告是满版型版式布局,整个版面中留白较少,给人一种紧凑感,但却在用色搭配紧凑的版面中突出了主题。笔画连接的手写风字体与笔画粗细对比的设计,为版面增加了一丝活力。

字体与版式设计

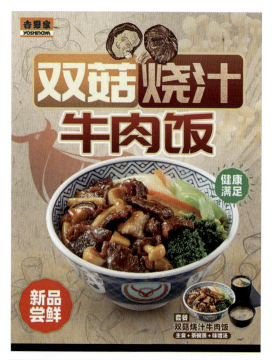

	CMYK 15,21,25,0	RGB 225,206,189
	CMYK 34,100,98,1	RGB 186,14,36
	CMYK 80,20,94,0	RGB 1,155,69
	CMYK 4,41,62,0	RGB 247,175,103

	CMYK 93,88,89,80	RGB 0,0,0
	CMYK 16,89,86,0	RGB 220,60,44
	CMYK 2,35,67,0	RGB 254,188,92
	CMYK 61,32,100,0	RGB 123,151,32

○ 同类赏析

这是吉野家的美食宣传海报之一，海报将吸引眼球的产品放大铺满画面，让整个宣传单看起来都非常美味。

○ 同类赏析

汉堡广告是典型的左右分割布局，版面左侧分别展示汉堡各层组成，右侧配上营销文字，以纯黑色做底色，让食物颜色更突出，看起来更新鲜。

○ 其他欣赏 ○　　　　○ 其他欣赏 ○　　　　○ 其他欣赏 ○

/190

7.1.2 美妆用品广告设计

如今,美妆用品已然成为很多人的必备品,其产品类型也越来越多。但是,一些消费者在购买产品的时候,只有通过广告才开始了解产品,由此可以看出广告设计对产品销售的重要性。美妆用品作为时尚消费品,其在设计时除了要将产品的功能呈现出来外,更重要的是要让广告视觉效果精美,呈现高端、大气的特点。通常,这类广告设计文字不会太多,因为其更注重陈列产品和产品效果。

| | CMYK 9,7,10,0 | RGB 236,235,231 | | CMYK 87,84,70,57 | RGB 30,30,40 |
| | CMYK 27,98,92,0 | RGB 201,29,51 | | CMYK 21,48,58,0 | RGB 213,152,108 |

○ 思路赏析

这是某品牌口红的营销平面广告。广告通过一个气质高雅、长相精美的模特人物来展现产品之美,整个版面多用光感效果,让画面给人一种高端、时尚的感觉。

○ 配色赏析

画面以浅色做底色,人物形象和产品则以经典的黑色+红色进行搭配,让整个画面效果更醒目,且质感更突出。

○ 设计思考

这款口红其广告设计采用左右分割方式规划版面内容,左侧是人物形象,右侧是产品陈设,右上角简约的文字内容让整个版面效果更平衡。

字体与版式设计

	CMYK		RGB
	30,85,75,0		195,70,64
	16,49,35,0		222,154,148
	77,52,47,1		74,114,126
	43,20,22,0		160,187,194

	CMYK		RGB
	65,37,21,0		103,146,181
	31,10,6,0		187,215,236
	22,55,0,0		219,139,208
	9,13,0,0		236,228,243

○ 同类赏析

这是一款香水的广告海报,整个版面以粉嫩的色调为主,画面充满了少女的浪漫气息,以花作为背景来烘托香水产品。

○ 同类赏析

以上的广告海报直接将产品置于水波画面中,浅蓝与浅紫的搭配,更体现了产品清爽细腻的质地,以及为肌肤源源注入水润精华的特点。

○ 其他欣赏 ○ ○ 其他欣赏 ○ ○ 其他欣赏 ○

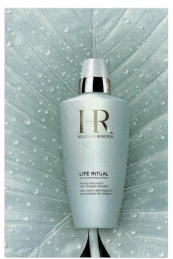

深度解析 Cottee's果汁广告设计

　　果汁是以水果为原料，经过物理方法（如压榨、离心、萃取等）得到的汁液产品。目前，市面上的果汁琳琅满目。因此，对于果汁广告的设计也具有很大的挑战性。下面来看一下Cottee's品牌的果汁广告设计作品，该品牌在创立之初就定位于"天然、健康"，其在营销方案、广告设计等方面都紧紧围绕这一主题开展。在下面这张果汁广告设计海报中，这一主题的体现也无处不在。

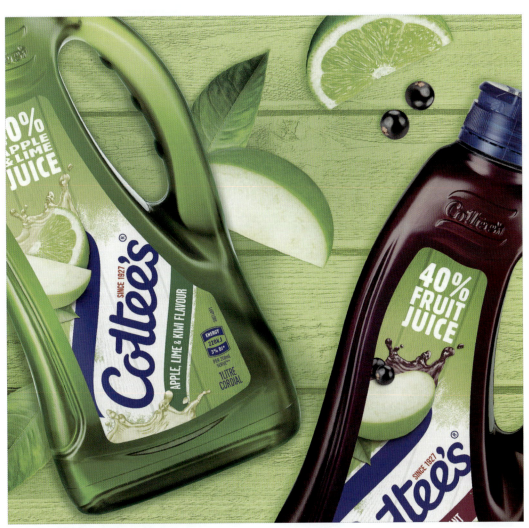

	CMYK 19,3,53,0	RGB 224,234,147		CMYK 79,38,92,1	RGB 59,131,68
	CMYK 87,79,7,0	RGB 59,71,157		CMYK 71,100,60,39	RGB 78,9,56

第7章 商业字体设计与版式设计鉴赏

字体与版式设计

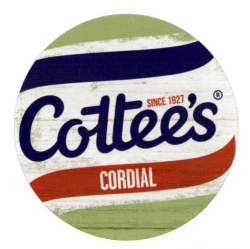

○ 字体赏析

在"Cottee's"品牌字体中,通过巧妙的笔划相连将所有字母连接起来,颇具手写风格,字体给人一种轻松、流畅的视觉感受。此外,两个相邻的字母"t"也运用了笔画省略的手法进行设计,赋予整个字体十足的创意感。

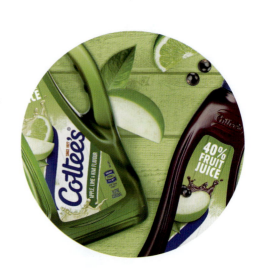

○ 版式赏析

单一方向的倾斜布局会为版面增添强烈的动感和不稳定感。在本广告海报中,将果汁的包装瓶分别向右和向左倾斜布局,这在一定程度上可以让版面更加稳定,同时也让版面中的图像有更强烈的结构张力和视觉动感。此外,版式中的图片并没有完全展示,而是巧妙地进行了部分裁剪,放大了商品,使版面的视觉冲击力更强。

○ 配色赏析

海报主题颜色是绿色,通过绿色木质纹理做底色,大量使用绿色实物,让整个版面都透露着绿色、健康、无公害的气息,给人一种健康、安全的心理感受,同时,这也与品牌"天然、健康"的理念十分吻合。

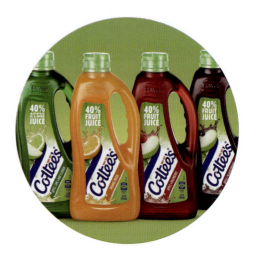

○ 细节赏析

该品牌果汁有4种口味,每种口味的包装都选用与产品原料相一致的颜色进行设计,且颜色的饱和度都很高,让消费者通过查看包装瓶颜色就能快速分辨果汁的口味。此外,包装外观设计也颇具便捷性。

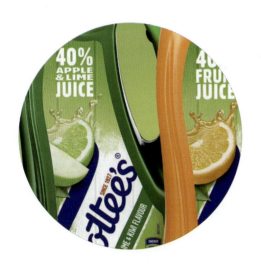

▸ ○ 细节赏析

该海报在产品配图上不仅选用高清晰度的图片，而且非常注重图片细节的处理。例如在橙子口味的果汁饮料中，橙子的果肉颗粒也清晰可见。无论是高清图片的选用，还是图片细节的处理，都为了更好地突出产品新鲜的特性。

○ 其他欣赏 ○ ○ 其他欣赏 ○ ○ 其他欣赏 ○

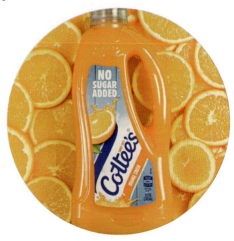

7.2 网页字体与版式设计

　　网页设计作为一种视觉语言，特别讲究编排和布局，虽然网页页面的设计不等同于平面设计，但它们都是通过文字图形的空间组合，表达出和谐与美。网站的类型有很多，如企业网站、个人网站、购物网站等，无论哪种类型的网页，其设计都必须主题突出、要点明确，从风格、字体搭配、版式设计等方面充分展现网站的个性。

7.2.1 企业网站设计

在互联网时代，企业如果想要在互联网上进行宣传与推广，一个官方网站是少不了的。企业网站是企业的网络形象，相当于企业的网络名片，因此要特别注意页面的排版设计，尤其是首页效果的设计，它能影响人们对公司的第一印象。企业网站商务性很强，要根据企业的性质合理设置版面以及选择字体，在追求精美效果的同时也要兼顾严谨性与专业性。

| | CMYK 95,91,79,73 | RGB 2,4,16 | | CMYK 82,51,29,0 | RGB 44,116,156 |
| | CMYK 50,72,65,7 | RGB 144,89,82 | | CMYK 72,23,87,0 | RGB 77,156,77 |

○ 思路赏析

这是某科技公司网站的首页设计，画面选用在时空隧道中驾驶无人机图像作为主要素材，很好地传递了科技公司这一概念，也将公司研发的产品直接展示出来，主题表达明确。

○ 配色赏析

深蓝色是一种有助于人头脑冷静的颜色，而且这种颜色还象征着权威、保守、中规中矩与务实，科技公司选用这种颜色作为网站的主要色彩，可以展示出企业踏实、执着、认真的做事态度。

○ 设计思考

该网站首页以图片展示为主，直接突出主题；画面中的流线设计大大降低了版面的枯燥感；虽然版面文字内容不多，但均采用中规中矩的字体样式，给人一种严谨、正式的感觉。

字体与版式设计

	CMYK 17,9,13,0	RGB 220,225,221
	CMYK 31,53,94,0	RGB 195,135,37
	CMYK 67,27,28,0	RGB 91,159,178
	CMYK 81,66,99,4	RGB 43,56,28

	CMYK 93,66,51,9	RGB 3,85,107
	CMYK 29,18,18,0	RGB 193,201,204
	CMYK 0,0,0,0	RGB 255,255,255
	CMYK 69,0,74,0	RGB 51,195,108

○ 同类赏析

这是某家装公司的企业网站，整个网站设计比较简约，在首页展示了一张精美的装修效果图，配上规整的字体设计，给人一种温馨、舒适的感觉。

○ 同类赏析

这是某新能源企业的官网，版面多处搭配与新能源有关的图片，主题表达明确。版面用白色＋绿色搭配，视觉清晰，与绿色新能源主题呼应。

○ 其他欣赏 ○

/198

7.2.2 休闲网站设计

　　从前面的企业网站设计赏析中可以看到，这类网站在版面设计、字体选择上面都偏向于中规中矩的风格，而且画面简约，大部分都是规整的框架式结构。而休闲娱乐本身就是一件让人放松心情的事情，因此对于休闲娱乐类型的网站设计，尤其是对于指向性很强的网站，其设计风格也自成一体，但总体来说，应比企业网站更灵活。

| | CMYK 88,100,58,39 | RGB 48,22,61 | | CMYK 9,18,89,0 | RGB 248,214,3 |
| | CMYK 22,97,34,0 | RGB 211,18,107 | | CMYK 62,15,23,0 | RGB 101,182,201 |

○ **思路赏析**

这是某社交媒体网站的首页设计，画面以一个起跳的女生为主要素材，大量运用重复的几何元素进行装饰，版面灵活，节奏感强烈，突出了网站轻松的主题特点。

○ **配色赏析**

网站以高饱和度的紫色、黄色和紫红色为主色调，同时搭配蓝色、红色、橙色、蓝绿色等颜色，虽然画面用色较多，但是搭配合理、细节处理到位，使整个版面获得了独特的视觉效果。

○ **设计思考**

社交媒体网站本身就是给人们提供线上休闲娱乐的场所，因此对于这种网站的页面设计，要特别注意版面的简洁和操作位置的直接，如上例的网站只有右上角的"MENU"入口。

	CMYK 94,77,50,14	RGB	26,67,97
	CMYK 73,81,58,25	RGB	82,57,76
	CMYK 66,0,100,0	RGB	87,192,1
	CMYK 17,92,87,0	RGB	219,51,42

	CMYK 0,83,92,0	RGB	250,75,18
	CMYK 46,13,78,0	RGB	158,191,87
	CMYK 23,87,45,0	RGB	209,65,101
	CMYK 9,15,67,0	RGB	246,221,103

○ 同类赏析

这是某竞技游戏数据分析网站设计，画面中有大量的游戏角色素材图像，整个网站设计以图像传递信息，版面布局灵活多变。

○ 同类赏析

在上图的美食网站页面中，通过导航按钮将各种美食进行分类，方便消费者快速选购。这类网站配色一定要鲜艳，以激发消费者的购买欲。

○ 其他欣赏 ○　　　　　○ 其他欣赏 ○　　　　　○ 其他欣赏 ○

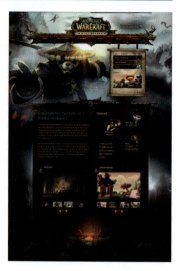

7.2.3 酒店建筑网站设计

　　酒店建筑类型的网站设计要多展示建筑的环境、内部装修以及文化特色等,涉及的风格多种多样,有简约风、复古风、民族风、艺术风,每种风格搭配的字体各有不同,但保证整体性是最重要的一点。

	CMYK 2,97,100,0	RGB 244,0,0		CMYK 93,88,89,80	RGB 0,0,0
	CMYK 1,1,0,0	RGB 253,252,255		CMYK 65,38,17,0	RGB 102,145,187

○ 思路赏析

K24住宅家居网站为Kompozitsiya 24号新建住宅的宣传网站,该新建住宅具有俄罗斯先锋派建筑的特点,所以网站的整体设计风格与现代先锋主义密切相关。

○ 配色赏析

网站主体颜色为红色、黑色与白色,3种颜色的搭配,让画面的冲击力浓烈而直接,无论黑白对比,红黑对比,红白对比,这样的相互对比,既热情神秘,又不失冷静。

○ 设计思考

网站选用了3种字体模式,一种是普通黑体,一种是镂空字体,一种是粗细对比字体,体现了设计师的细腻之处,意在突出建筑的艺术感,将"Gallery"分开,让人们看到一种不同寻常的建筑类型。

字体与版式设计

	CMYK	64,78,100,50	RGB	75,45,17
	CMYK	36,0,25,0	RGB	177,228,211
	CMYK	64,30,100,0	RGB	112,152,4
	CMYK	51,68,30,0	RGB	148,101,137

	CMYK	0,46,72,0	RGB	255,166,76
	CMYK	38,100,100,3	RGB	179,0,3
	CMYK	76,21,83,0	RGB	51,157,85
	CMYK	81,55,43,1	RGB	60,108,130

○ 同类赏析

这是Shirlea热带岛屿度假酒店网站首页。泰国的网站设计有明显的地域特色，多彩的颜色显示热带植物的丰富，手写字体更富创造性。

○ 同类赏析

这是Roofy酒店网页。通过左侧导航，浏览者可以快速切换浏览内容，通过文字的粗细、正体斜体这样细微的差别展示不同的内容。

○ 其他欣赏 ○　　　　○ 其他欣赏 ○　　　　○ 其他欣赏 ○

/202

 自然护肤化妆品品牌网站设计

　　本节通过对网页设计字体使用的展示,让我们看到不同字体对网页设计整体的视觉影响,且不同领域、不同风格的页面搭配的字体也各有特色。

　　下面我们以自然护肤化妆品牌网站设计为例,一一了解字体设计的细节、颜色搭配等,从中可以看到设计师的设计技巧。

	CMYK 9,6,11,0	RGB 237,238,230		CMYK 67,28,94,0	RGB 102,153,61
	CMYK 1,1,3,0	RGB 253,252,248		CMYK 36,20,65,0	RGB 183,190,112

字体与版式设计

○ 字体赏析

对于网页中主要的宣传标语，设计师统一用不同于具体介绍的字体，加以区分。每个字母粗细对比明显，对字型中带有弯效果的笔画改成直笔，不同于大众的视觉习惯，更能引起大众的注意。其设计细微不突兀，没有夸张的改变，让字体更加简洁、鲜明。

○ 版式赏析

整个网站的版式设计比较灵活，有居中版式、有左右版式、有图文对比版式、有图片铺排版式，这样可以帮助设计师更好、更全面地展示内容。当然，为了不让画面显得凌乱，每种版式都有很大的间距空间，且只有中间区域才展示内容，页面左右两边都留出了大量的空白空间，整个页面既简约又不紧凑。

○ 配色赏析

该品牌产品主打天然和植物，所以采用绿色系的颜色唤起顾客对自然亲肤的心理感受，豆绿色、浅绿、深绿、黄绿各种颜色的使用、对比，给页面增加了很多层次感。低饱和度的设计，赋予了页面温柔而不失夺目的色粉效果，这正是品牌想要展现的气质。

○ 细节赏析

为了让顾客对每种产品添加的植物成分有直观的了解，设计师选用天然植物"簇拥"着产品的方式进行呈现，不仅为单一的背景增色，还有了充实的内容，且颜色搭配也很自然、和谐，只是一点小小的改变就能让画面更惊艳。

○ 细节赏析

对品牌进行具体介绍时，设计师也独具匠心，即使图文对照，不同的图片采用的外框也是不同形状的。在介绍产地时，用长方形完整地展示出更广阔的视野。而在介绍创始人时，则用椭圆形凸显人物流畅的脸型，这样处理不仅不会占用多余的空间，画面也更加简洁。

○ 其他欣赏　　　　○ 其他欣赏　　　　○ 其他欣赏

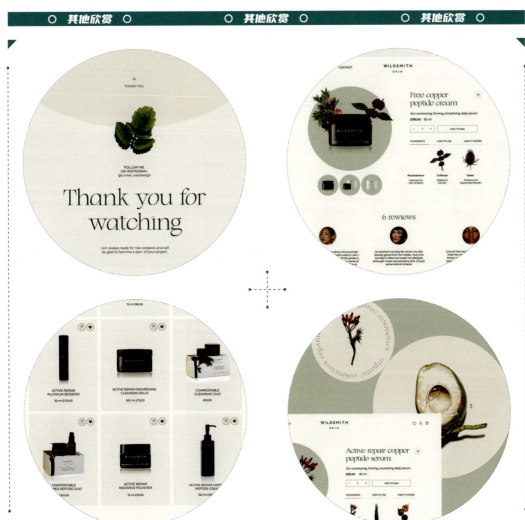

7.3 阅读刊物字体与版式设计

　　报纸、杂志、画册、图书等都称为阅读刊物，它们是人们获取知识、信息，丰富文化生活的途径之一。这类读物不同于一般的平面广告设计，其版面通常不止一个，更加注重字体和版面的设计与搭配。根据表现形式不同，刊物可分为以文字为主和以图片展示为主两种类型。但不管以何种方式呈现，都必须确保视觉流程清晰，保证读者能够流畅阅读。

7.3.1 杂志设计

杂志（Magazine）又称为期刊，它有固定的刊名，是以期、卷、号或年、月为序，定期或不定期连续出版的印刷品。杂志的种类非常丰富，但是大多数杂志都是文字和图片的混合体，二者以不同的方式进行排列组合，呈现出独一无二的版面效果。杂志设计通常包含封面设计和内页设计两个部分，封面要求视觉冲击力强，内页设计要求层次分明。

| | CMYK 45,71,78,6 | RGB 157,93,65 | | CMYK 25,31,38,0 | RGB 203,181,157 |
| | CMYK 0,0,0,0 | RGB 255,255,255 | | CMYK 87,77,57,26 | RGB 45,60,79 |

○ 思路赏析

这是某时尚女装杂志设计的内页，版面内容以"图片+文字"的方式进行排列，配图都是裁剪的局部效果图，这样可以直接展示时装的着装后效果。

○ 配色赏析

杂志的主要色调有两种，分别是棕色和白色，棕色具有自然、简朴的色感，与白色搭配，能够让画面更加清晰、文艺、时尚。

○ 设计思考

内页版面布局方式不拘一格，文字内容排版也灵活多变，大大增强了版面节奏感，可以缓解读者的视觉疲劳。而规整的字体样式又完美地体现了刊物的正式与严谨商业特性。

	CMYK 60,7,43,0	RGB 108,192,168
	CMYK 30,56,84,0	RGB 195,131,59
	CMYK 47,84,78,12	RGB 148,65,59
	CMYK 77,65,79,35	RGB 62,70,55

	CMYK 85,83,84,72	RGB 20,16,15
	CMYK 54,28,11,0	RGB 130,168,207
	CMYK 25,0,33,0	RGB 206,231,192
	CMYK 3,37,12,0	RGB 247,187,199

○ 同类赏析

这是某杂志精心设计的封面。封面采用极简的排版方式，巧妙地搭配衬线字体和简单干净的模特摄影，高级感十足。

○ 同类赏析

这是日本杂志《群像》的一期封面，整个封面以文字元素为主，图形元素为辅。耐看的文字设计和文字排版方式，值得我们学习。

○ 其他欣赏 ○ ○ 其他欣赏 ○ ○ 其他欣赏 ○

7.3.2 图书设计

图书作为一种大众化的读物，设计内容和杂志相似，也分为封面设计和内页设计。图书不同于一般的商品，它更多的是传播一种文化。图书的种类有很多，如文学类图书、儿童读物类图书、学习类图书、艺术设计类图书等，设计师在设计这些图书版式时，一定要综合考虑读者对象和图书内容，让作品既体现文化特色，又具有一定的美感。

■ 绿	CMYK 78,12,99,0	RGB 0,165,59	■ 红	CMYK 34,99,22,0	RGB 189,0,121
■ 黄	CMYK 9,20,89,0	RGB 248,211,0	■ 橙	CMYK 15,68,99,0	RGB 224,112,2

○ **思路赏析**

这是一本一款网络游戏的衍生图书，因此图书封面以游戏中的植物形象为设计元素。本书面向6~14岁的读者，因此设计比较卡通、可爱。

○ **配色赏析**

本书读者群体是一群活泼可爱的小朋友，因此设计用色以饱和度较高的鲜亮颜色为主，这种设计更容易吸引小朋友的注意力。

○ **设计思考**

本书采用漫画的形式，把孩子们感兴趣的博物馆知识轻轻松松地讲述出来，讲解方式轻松，主角形象鲜活，符合现代小读者们的阅读口味。

字体与版式设计

	CMYK	RGB
	4,54,4,0	245,150,190
	90,56,51,5	0,102,116
	83,72,11,0	65,83,159
	10,76,79,0	232,95,53

	CMYK	RGB
	70,29,23,0	77,156,187
	68,79,86,55	63,39,29
	6,19,13,0	241,217,213
	20,14,89,0	226,212,27

○ 同类赏析

这是一本针对初学者的水粉绘画学习工具书，封面以多彩的花卉和动物图案为主要设计元素，色彩明亮、丰富，艺术气息浓烈。

○ 同类赏析

这是一本介绍十字绣手工操作技巧的图书。封面中的插图和文字均体现了十字绣的刺绣特征，简约的图像和版面设计给人以一种轻松、降压的感觉。

○ 其他欣赏 ○　　　　○ 其他欣赏 ○　　　　○ 其他欣赏 ○

/210

深度解析 IPG媒体经济报告画册设计

　　画册效果是图文并茂排版的理想状态，相对于单一的文字或图册，画册都有着无与伦比的绝对优势。因为画册足够醒目，能让人一目了然，因为其有相对的精简文字说明。一本精美的画册，在有效传递信息的同时能给读者带来更多美的享受。通常，评定一本画册是否精美，可以从画册的图形构成、色彩构成和空间构成三大方面进行衡量。

	CMYK 17,20,78,0	RGB 229,205,73		CMYK 81,42,12,0	RGB 14,132,193
	CMYK 65,9,95,0	RGB 98,180,56		CMYK 30,95,57,0	RGB 195,40,82

◀ ○ 字体赏析

这是一本IPG媒体经济报告画册的页面。该画册内容极具商业性质，因此在画册封面选用的是起始笔画都具有特定曲线衬线的支架衬线体。这种字体笔画连接处以弧线为衬线，既设计感明显，同时又不失严谨，是现代商业领域中应用比较广泛的一种字体样式。

○ 字体赏析 ▶

经济报告画册实质上还是一种报告，它与一般的纯文字报告的区别在于表现形式上更加灵活、更加多样化。但是它仍然离不开必要文字的叙述，因此也会使用大量的文字说明。本画册选用笔画较为均匀的无衬线字体，这种字体圆润，艺术性强，能带给读者比较赏心悦目的阅读体验。

◀ ○ 字体赏析

在经济报告画册中，报告涉及的内容比较多，为了让读者能够更加清晰地了解不同内容的起止范围，设计师在版面中添加了不同的标题级别进行标识。并且从字号的搭配上进行设置，从而让整个版面内容的层次结构更加清晰。

○ 配色赏析 ▶

蓝色是最冷的颜色，能给人一种沉稳、睿智的质感，在严谨的经济报告封面使用该颜色，也体现了报告内容的真实可靠性。而蓝色和黄色进行搭配，可以有效地提升封面的可见度和识别度。

◀ ○ 配色赏析

画册不同于一般的平面海报，画册涉及的页数比较多，最好选定几种颜色进行搭配，这样可以让整个画册的色彩更加协调与统一。在本画册内页中选用的颜色都是色彩明亮、饱和度相对较高的颜色，这种色彩搭配可以让读者在阅读经济报告内容时减轻视觉疲劳之感。

○ 版式赏析 ▶

画册最大的特点就是版式轻松、以图析文，在本经济报告画册中这个特点也十分明显。虽然没有太多的图片对象，但是仍然大量采用了更具逻辑性的图示和图表，再搭配不同结构的表格样式，并以此来梳理枯燥的报告内容，非常有助于读者进行阅读。

◀ ○ 版式赏析

在画册中将对开页一起布局是一种十分常见的布局方式，这种设计可以让版面的整体性更强。在本画册的数据图表展示页中也使用了这种版式设计，所以图表的展示更完整，而且也丰富了画册的版面结构，让画册呈现效果更灵活。

○ 细节赏析 ▶

本画册在细节处理上也十分到位，例如在右图的图表中，不同图表设置了不同的颜色，与之对应的文字信息也采用对应的颜色进行展示，不仅让读者从颜色上快速辨别内容的归属，也让版面视觉效果更丰富。

第 7 章 商业字体设计与版式设计鉴赏

其他欣赏　　其他欣赏　　其他欣赏